萌萌的迷你园艺

日本株式会社主妇之友社 **著**

刘馨宇 **译**

一丝灵感搭配简单 DIY，让你的迷你盆栽与众不同！

北京出版集团公司

北京美术摄影出版社

简介

魔法般软萌迷你园艺，身边小物即可轻松打造

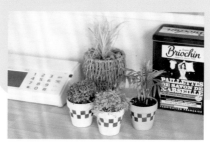

还在苦恼送朋友什么生日礼物吗？用水汪汪、肉嘟嘟的叶片，繁殖出新生的多肉植物，再用糖果色塑料杯做一个专属的礼盒，接下来就等待生日那天收获朋友的喜悦吧！

巧用丙烯颜料在花盆上做点缀，再在花盆里种上生机勃勃的观叶植物，用绿色给你的生活加点料！

小小的玻璃瓶与翠绿的水培植物，叶片上的水珠泛着微微的光。

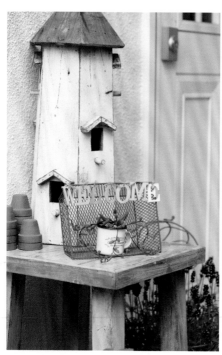

铁制网篮与小瓷杯的邂逅，打造别致的挂牌。

在明亮的窗边放一张小桌，用精致的容器为空气凤梨在上面安一个懒洋洋的家。

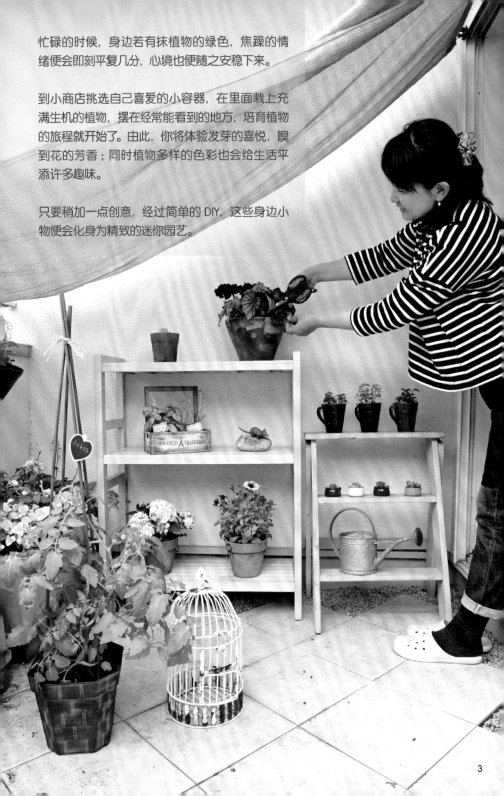

忙碌的时候，身边若有抹植物的绿色，焦躁的情绪便会即刻平复几分，心境也便随之安稳下来。

到小商店挑选自己喜爱的小容器，在里面栽上充满生机的植物，摆在经常能看到的地方，培育植物的旅程就开始了。由此，你将体验发芽的喜悦，嗅到花的芳香；同时植物多样的色彩也会给生活平添许多趣味。

只要稍加一点创意，经过简单的 DIY，这些身边小物便会化身为精致的迷你园艺。

目 录

本书部分规则

难易度构成：　　非常简单　　★★　简单　　★★★　挑战一下

●本书中部分植物对种植和栽培时期有严格要求，我们会在注意事项中标注出来。

●本书植物的养殖方法均以关东平原以西为准。

●本书中的 DIY 过程，均采用最简单的方法。
　具体的操作方法和顺序，也可参考专业书籍。

●除部分植物外，本书中的大部分物品都可在园艺店或网络上购得。

小商品
大变身!

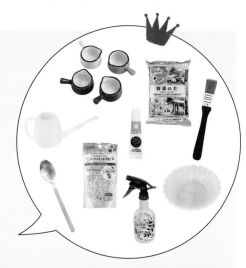

本书中介绍的 36 个案例，从 DIY 用具，到用土和肥料，大多是从小商店淘来的宝贝。所用到的植物，一般在绿植店或超市的植物角以及园艺店就可以买到。

有些案例的材料无法在一个地方都买齐，大家可以按照用途和自己的喜好进行挑选。

※ 第1章

玻璃瓶里的
小心机

周身通透的玻璃瓶，
与绿植相映，
为你带来一个安静的午后。

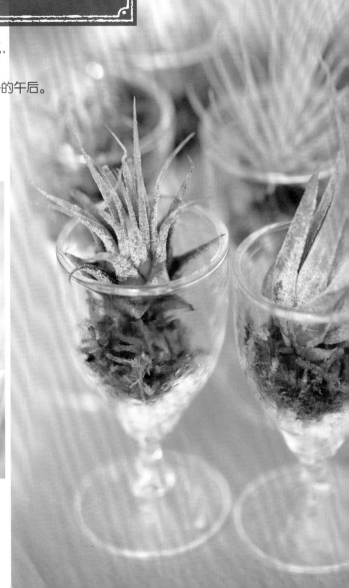

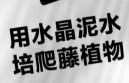

例 1

用水晶泥水培爬藤植物

所用植物

2 种
各**1**小盆

所用小物

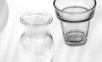

玻璃花瓶
绿色玻璃瓶可以将植物的绿色映得更美哦!

水晶泥
颜色多样,吸水后可用来培育植物。

银边常青藤

绿萝

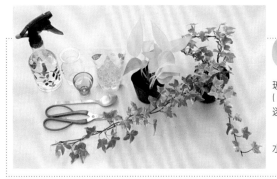

所用
材料

玻璃花瓶
（口径 4 厘米 × 高 6 厘米以上）：2 个
迷你观叶植物苗两份
　银边常青藤：1 份
　绿萝：1~2 份
水晶泥、剪刀、勺子、喷壶

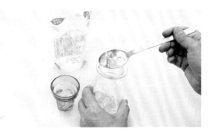

1 用勺子将水晶泥放入花盆。尽可能减少水晶泥间的空隙，装到距瓶口 1.5 厘米处。

2 从绿萝和常青藤上剪下部分枝条，注意要留出插入花瓶部分的长度。

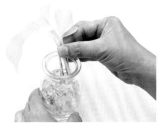

3 将剪下的枝条插入花瓶，注意要尽量使枝条与水晶泥之间没有空隙。

4 将花瓶摆放在心仪的地方，调整枝条的平衡。用余下的材料再做一份水培绿植。

注意！

后期养护

当水晶泥表面变得干燥时，请用喷壶喷水直至将水晶泥全部浸透。尤其需要注意：植株生根后吸水速度加快，更要注意时常浇水；夏季水容易变质，要适时清洗水晶泥。

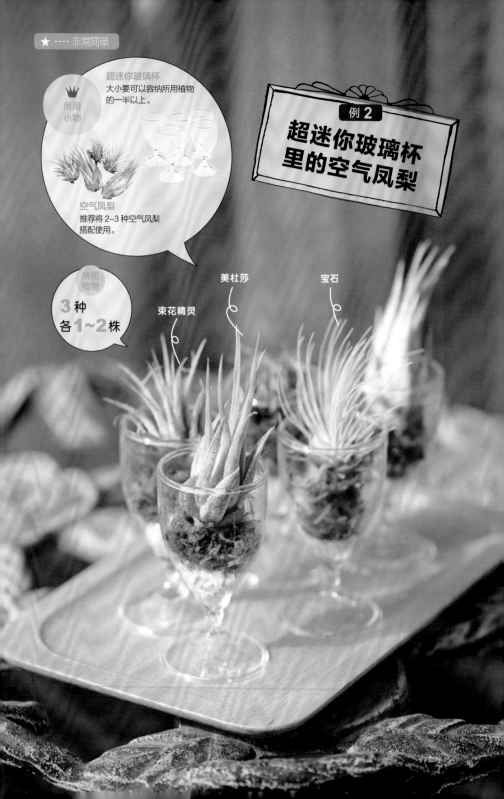

★ ---- 非常简单

所用小物

超迷你玻璃杯
大小要以容纳所用植物的一半以上。

空气凤梨
推荐将 2~3 种空气凤梨搭配使用。

例 2
超迷你玻璃杯里的空气凤梨

所用植物

3 种
各 **1~2** 株

束花精灵　　美杜莎　　宝石

所用材料

超迷你玻璃杯
（口径3厘米 × 高6厘米）：5个
空气凤梨苗
　　束花精灵：2株
　　美杜莎：2株
　　宝石：1株
水苔、勺子、小水桶、沸石

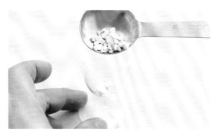

1 在迷你玻璃杯中放入一勺沸石。

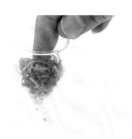

2 用水将水苔在小水桶中泡开。取适量水苔，除去多余水分，放入杯中。
注意，水苔不要过多，这样才更美观。

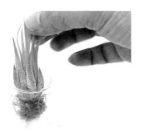

3 将空气凤梨放在水苔上，调整好位置。

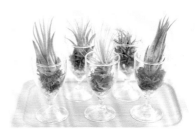

4 按照同样的方法，将其他杯子里也放入水苔。最后把搭配好的杯子摆在自己喜欢的地方。

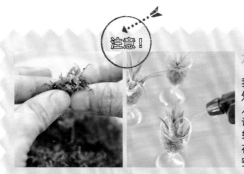

注意！

水苔的浸泡方法

我们购买的袋装水苔是经过干燥处理的，所以在用之前，要先放入小水桶中浸泡10~20分钟，让水泡开，并且在使用时用手轻轻挤掉多余的水分。把空气凤梨在杯子中安顿好后，可用喷壶将空气凤梨和水苔一起喷湿。

例 3

用沸石和玻璃杯打造厨房花园

所用小物

玻璃杯
深度在 10 厘米左右的透明玻璃杯。

彩色沸石
根据放置的地点和想要营造的氛围选择颜色。

所用植物

3 种
各 **1** 株

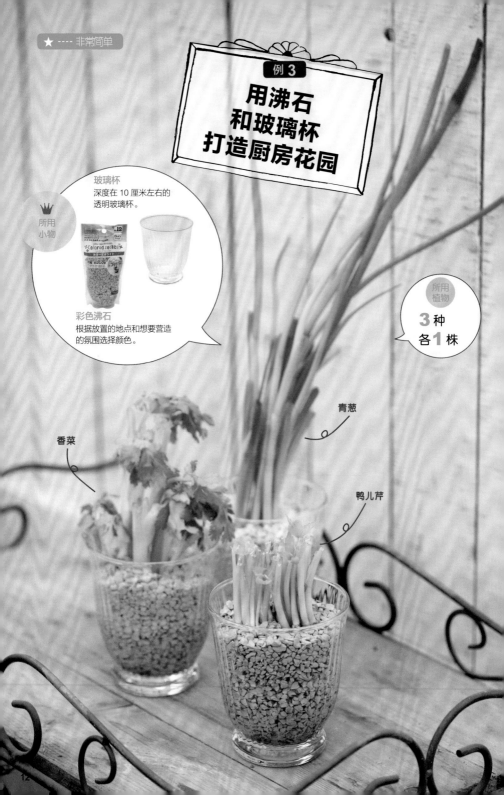

青葱

香菜

鸭儿芹

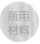

所用材料

玻璃杯（口径 6 厘米 × 高 10 厘米以上）：3 个
带根叶片类蔬菜
　青葱、鸭儿芹：各1株
香菜：1株
勺子、沸石、注水器、剪刀

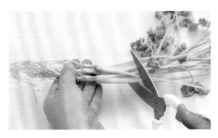

1 将买好的带根叶片类蔬菜从距离根部 5 厘米处剪断。

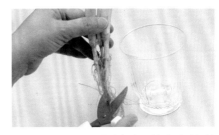

2 蔬菜的根部过长或过多时，请根据玻璃杯的大小对根部进行修剪。注意，不要剪得过多。

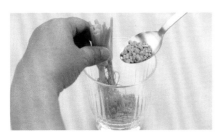

3 将修剪好的蔬菜立在杯子中央，用勺子将沸石放入杯中，直到蔬菜的根部全部被盖住为止。

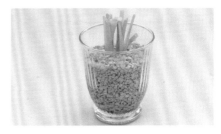

4 沸石填到距杯口 1~2 厘米即可。最后向杯子中加入 50 毫升的水。将准备好的其他蔬菜也按照此方法栽种。

注意！

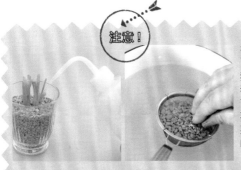

浇水方法与后期养护

我们选用了透明的杯子，因此很容易看到里面的含水量。当水量过少时，可加入 30~50 毫升的水。注意加水不要过多，以防水溢出或伤害蔬菜根茎。栽好的植物可以放置在阳光较好的窗边，并适时对沸石进行清洗。

例 4

用迷你密封罐
水培植物

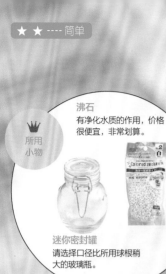

沸石
有净化水质的作用，价格
很便宜，非常划算。

所用
小物

迷你密封罐
请选择口径比所用球根稍
大的玻璃瓶。

番红花

所用
植物

1 种
1 球

＊春季开花的球根栽培方法
春季开花的球根要在秋季买，于
11 月或 12 月栽下。处于低温环
境的时间不足的话，球根会出现
不开花的情况，因此要放在温度
较低的地方。

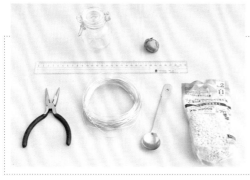

所用材料

（制作一瓶材料）

迷你密封罐
（口径 4.5 厘米 × 高 7~8 厘米）：1 个
番红花：1 株
尺子、钳子、铝丝、勺子、沸石、注水器

1 将迷你密封罐的瓶盖和铁箍部分取下，放在旁边。

2 用钳子折下 45 厘米左右的铝丝。

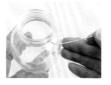

3 将铝丝绕迷你密封罐的杯缘凹槽缠绕 1 圈，留下 2~3 厘米，来回拧数次。

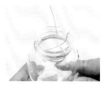

4 将铝丝绕在瓶口上，然后如图在瓶口制成"十"字交叉状，用来盛放球根。

5 做好"十"字后，将铝丝的末端与之前预留的铝丝拧在一起，最后将铝丝固定好。

6 用钳子折下多余的铝丝，并将拧好的铝丝按进迷你密封罐外缘。

7 将之前取下的迷你密封罐盖子再安好。

8 用勺子向迷你密封罐里放入少量沸石。

9 用注水器向迷你密封罐里注水。注意，水的高度以刚好到铝丝凹陷处为佳。

10 将番红花球根在瓶口放好。

放置位置与养护

注意！

在发芽之前请将球根植物置于阴凉处。发芽之后则可置于阳光较好的窗台或阳台上。注意：要保持植物的根一直能够触碰到水。

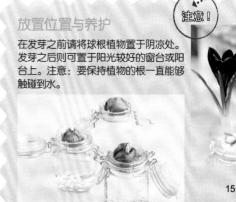

15

例 5

用黑板
与小瓶子
做个别致留言板

所用
小物

黑板
推荐使用 A4 纸大小的
小块黑板。

迷你玻璃瓶
请选择瓶口突出的玻璃瓶，
这样方便绑铝丝。

所用
植物

2 种
各 **1** 枝

白色太阳花

龙面花

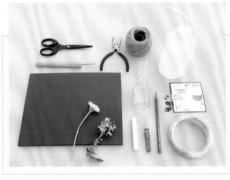

所用
材料

黑板（A4纸大小）：1个
鲜花：2枝
金属三角挂钩：1组
铅笔、粉笔、十字螺丝刀、螺丝、钳子、铝丝、
锥子、剪刀、麻绳、注水器、迷你玻璃杯

1 用铅笔在黑板框上画出金属三角挂钩的位置。

2 用锥子在画好的位置钻出放置螺丝的孔。

3 用十字螺丝刀将螺丝拧进钻好的孔，将挂钩固定在黑板上。

4 把迷你玻璃瓶摆在黑板右下角，玻璃瓶的下缘距黑板框1厘米，用铅笔画出玻璃瓶口两边的位置。

5 用锥子在上一步画好的地方钻两个孔。

6 用钳子折下大概15厘米的铝丝，穿过上一步钻好的两个孔。将玻璃瓶口挂在穿好的铝丝上，之后把黑板后的铝丝拧紧，固定好玻璃瓶。

7 用钳子折下多余的铝丝，将剩下的铝丝弯折贴在黑板背面。

8 剪下60~70厘米的麻绳，将麻绳穿过挂钩打好结。

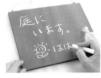

9 用粉笔在黑板上写下留言。

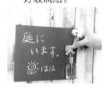

10 将做好的留言板挂好，用注水器向玻璃瓶内注水。在玻璃瓶内放两枝花作为装饰。

注意！

后期养护
迷你玻璃瓶里的水很快就会干，因此要常关注水量，及时添水。推荐使用图中的尖口注水器。为防止迷你玻璃瓶变脏，应经常对其进行清洗。

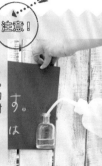

17

 ★ ···· 非常简单

所用植物
2种
各**1**小盆

例 **6**
有盖玻璃瓶里的迷你热带植物园

芦笋

所用小物

迷你观叶植物苗
请根据玻璃瓶的大小选择植物苗的大小。

波斯顿蕨

有盖玻璃瓶
家居店等店铺就可以买到。
请选择稍微大一点的瓶子。

18

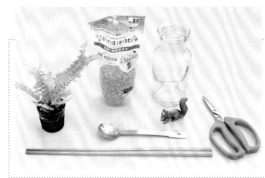

所用材料
(制作一瓶材料)

有盖玻璃瓶
（口径 4 厘米 × 本体直径 6.5 厘米 ×
高 13.5 厘米）：1个
迷你观叶植物苗：1 份
迷你摆件、沸石、勺子、长筷子、剪刀

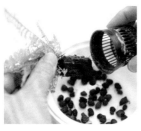

1 将波斯顿蕨从盆里倒出，轻轻剥落根系外部的土。

2 根部过长且交织在一起时，可根据玻璃瓶的大小，剪去根部的 1/3。然后将植物的根部向左右两侧展开。

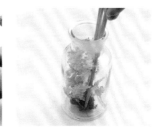

3 用长筷子将根部已经展开的植物放入玻璃瓶中。注意要保持植物的根部舒展，并调整植物的位置。

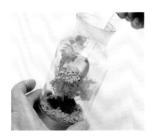

4 用勺子将用水泡过的沸石放入瓶中，从苗的周围开始到根系，最后将根部全部覆盖。

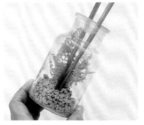

5 用长筷子调整苗的位置，使植物的根不会暴露在外面。之后铺平沸石。

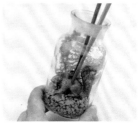

6 用长筷子将迷你摆件轻轻放入瓶中。按照同样的方法，将芦笋也栽好，做成迷你热带植物园。

注意！ 植株调整方法与后期养护

波斯顿蕨苗偏大时，可以从外侧剪掉较长或者受伤的叶片。叶片缺乏活力时，向叶片上喷 30 毫升水。要注意放入的植物叶片不要过大，否则容易弄折叶片。做好的迷你热带植物瓶可以放在窗边，特别是与带有蕾丝的窗帘很相配。每天要打开盖子，以便植物换气，时间为半天左右。

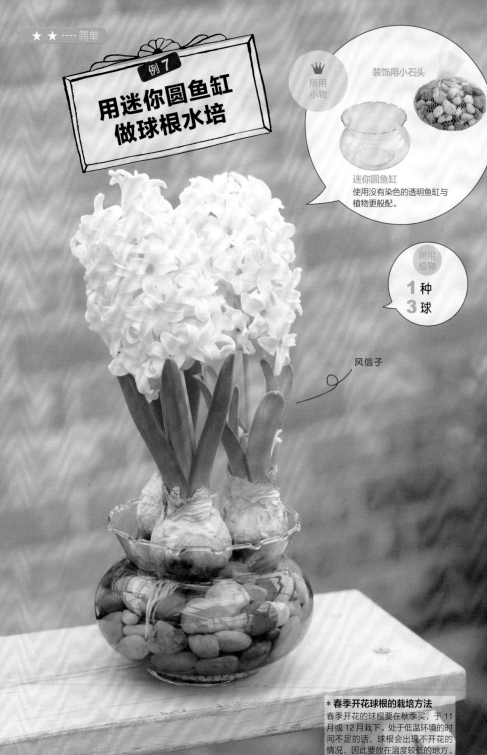

★ ★ ---- 简单

例7

用迷你圆鱼缸
做球根水培

所用
小物

👑

装饰用小石头

迷你圆鱼缸
使用没有染色的透明鱼缸与
植物更般配。

所用
植物

1种
3球

风信子

* **春季开花球根的栽培方法**
春季开花的球根要在秋季买，于11
月或12月栽下。处于低温环境的时
间不足的话，球根会出现不开花的
情况，因此要放在温度较低的地方。

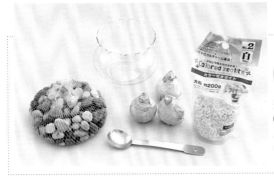

所用
材料

迷你金鱼缸
（口径 8 厘米 × 高 10.5 厘米）：1个
风信子球根：3 球
装饰用小石头、沸石、勺子、注水器

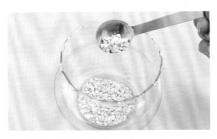

1 向迷你金鱼缸里放入两勺沸石，并将沸石平铺在鱼缸底部。

2 将装饰用小石头从网袋里拿出来，放入迷你鱼缸，高度到鱼缸口即可。注意，放入石头时不要磕碰到鱼缸。

3 用注水器向迷你鱼缸中注入水，水面以刚好淹没小石头为佳。倒水时要放慢速度，以免水突然溢出。

4 将 3 球风信子球根放在小石头上，调整摆放位置。球根的底部要接触到水面。

注意！

放置位置与养护

在生根之前请将球根植物置于阴凉处，生根之后可置于阳面房檐下或窗台上。根系会在一周左右生长好，此后每个月施液体肥一次。注意水量要维持在植物的根系能够触碰到的高度。

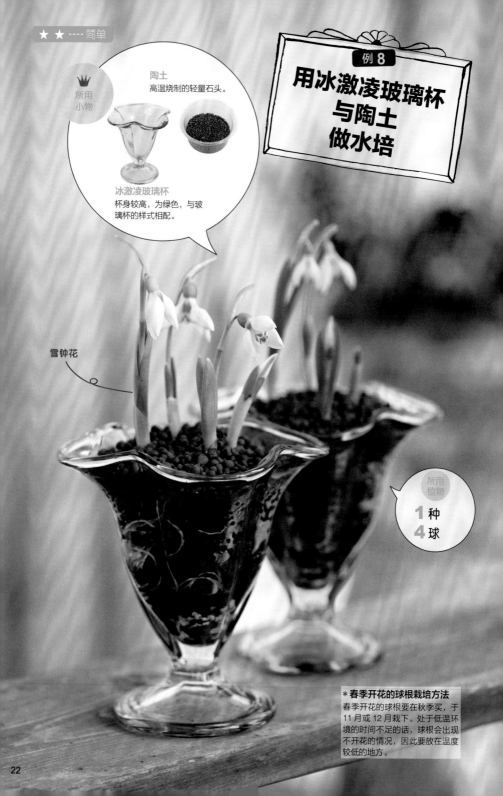

★ ★ ---- 简单

所用小物

陶土
高温烧制的轻量石头。

冰激凌玻璃杯
杯身较高，为绿色，与玻璃杯的样式相配。

例 8

用冰激凌玻璃杯与陶土做水培

雪钟花

所用植物

1 种
4 球

*** 春季开花的球根栽培方法**
春季开花的球根要在秋季买，于11 月或 12 月栽下。处于低温环境的时间不足的话，球根会出现不开花的情况，因此要放在温度较低的地方。

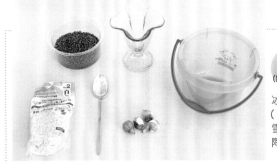

所用材料
（制作一瓶材料）

冰激凌玻璃杯
（口径10厘米×高12厘米）：1个
雪钟花球根：4球
陶土、小水桶、沸石、勺子

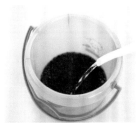
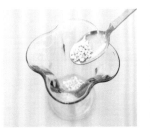
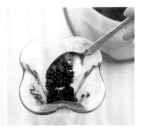

1 向小水桶里放入所需陶土，倒入适量水静置15分钟，让陶土吸饱水。

2 将冰激凌玻璃杯里放入两小勺沸石。

3 用勺子将陶土放入放好沸石的冰激凌玻璃杯里，高度为冰激凌玻璃杯的一半。注意陶土之间尽量不要留空隙。

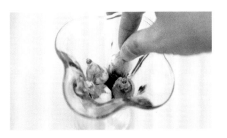
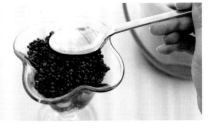

4 将4个雪钟花球根放在沸石上，调整摆放位置，充分利用冰激凌玻璃杯的空间。注意球根的尖端要向上放置。

5 在放好球根的冰激凌玻璃杯里放入陶土，高度为距冰激凌玻璃杯杯缘1厘米左右。最后将陶土表面整理平。

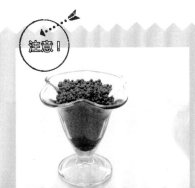

注意！

放置位置与养护

置于室外，阳面的房檐下或阳台上都可以，但要防止被雨淋到。根系会在一周左右生长好，水量不足时用注水器浇30~50毫升的水。注意不要浇水过多，防止球根被直接泡在水里。

试试用各种各样的容器吧

最适合园艺使用的是盆底有排水孔的花盆或其他容器。不过如果控制好浇水水量，或者使用可以防止植物根系腐烂的沸石，即便是底部没有孔的餐具或玻璃容器，也可以用来栽种植物。

为了防止土通过排水孔漏出，可以使用羊毛毡或水苔铺在盆底。金属或其他材质的篮子也可以当作花盆来使用。

麻篮子

内部有塑料层，且结实耐用，即便是室外环境也可以轻松应对。

铁艺整理盒

侧面有很多孔的整理盒，不需要有积水的担心。

玻璃餐具

玻璃餐具周身透明，其中水量一目了然。

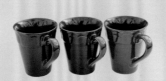

马克杯

样式多变的陶器，在底部加入沸石后就可以用来栽种植物。

有盖容器

注意，如果一直盖着盖子的话，对植物有害，因此要时不时打开换气。

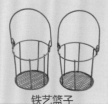

铁艺篮子

可以用羊毛毡、水苔等铺在内侧，用作栽种植物。

盘子或者小盆之类的容器

选择这类容器时，要选择边缘稍高一些的，更方便植物的栽种。

木箱

有伤的地方可以用漆涂抹，也可以在底部打孔。

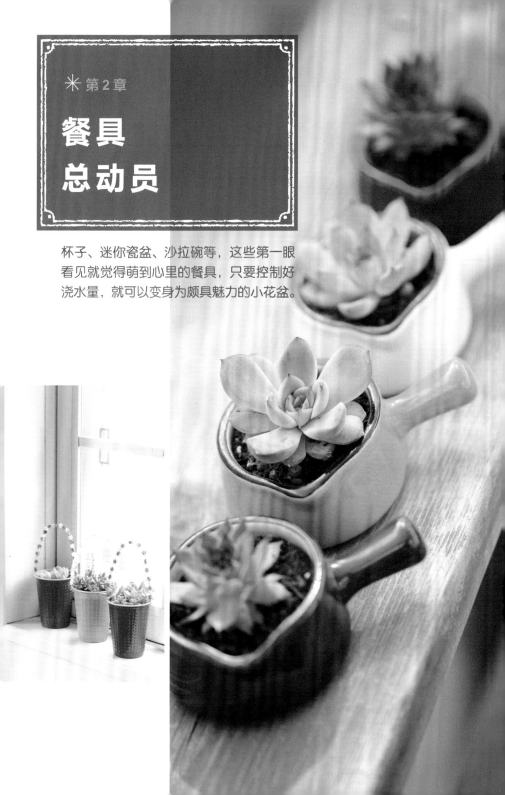

✳ 第 2 章

餐具
总动员

杯子、迷你瓷盆、沙拉碗等，这些第一眼
看见就觉得萌到心里的餐具，只要控制好
浇水量，就可以变身为颇具魅力的小花盆。

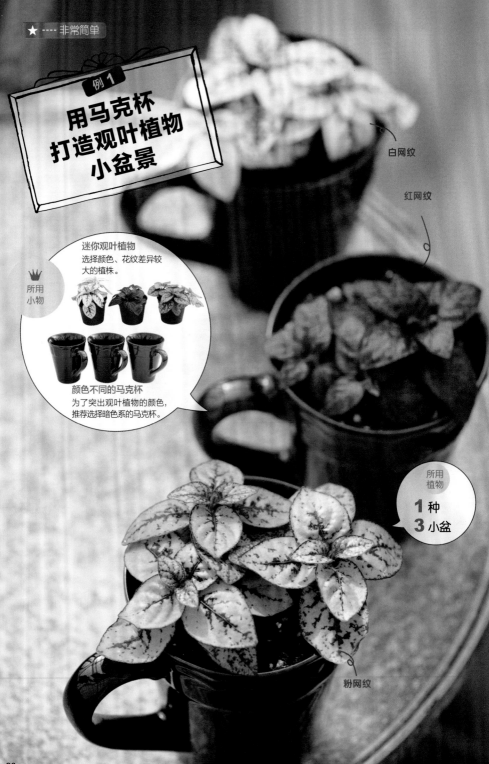

例 1

用马克杯打造观叶植物小盆景

白网纹

红网纹

所用小物

迷你观叶植物
选择颜色、花纹差异较大的植株。

颜色不同的马克杯
为了突出观叶植物的颜色，推荐选择暗色系的马克杯。

所用植物

1 种
3 小盆

粉网纹

所用
材料

马克杯
（口径9厘米 × 高10厘米）：3个
迷你观叶植物
网纹草苗：3份
用土、筷子、盛土器、沸石、勺子、
注水器

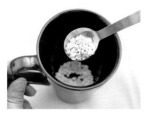

1 在马克杯底放两勺沸石。当
杯子口径大于9厘米时，放
入沸石高度为1厘米左右。

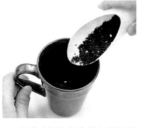

2 用盛土杯向杯中放入适量的
土，土的高度以正好可以放
入网纹花苗为佳。

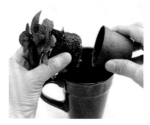

3 轻轻将网纹花苗从原来的盆
中拿出，放入放好土的马克
杯中。

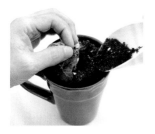

4 用土将植株根系与杯子之间
的空隙填满。注意放土的时
候，要用手轻轻拢住植株叶
片，避免沾上过多土。

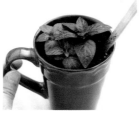

5 用筷子按压填入的土，之后
再继续填土，直到将土压实。

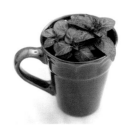

6 将花栽好之后就完成了。其
他两株也用同样的方法
栽好。

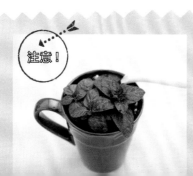

注意！

后期养护

用底部没有孔的容器种植物的制胜秘诀，
就是要掌握好浇水的量与时间。土的表
面发干，或者植物缺乏活力时，一次浇
50~100毫升的水。切勿浇水过多。

所用
小物

心形迷你瓷盆
4 个心形的迷你瓷盆就可以
摆成幸运四叶草的形状呢!

例 2

心形迷你瓷盆
与景天属多肉

所用
植物

2 种
各**1~2**株

景天属　旋叶姬星美人

景天属　虹之玉

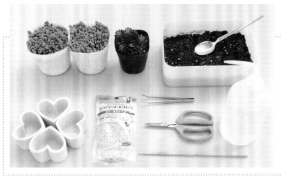

所用
材料

迷你心形瓷盆
(7 厘米 ×7 厘米 × 高 10 厘米)：4 个
景天属多肉植物苗
　旋叶姬星美人：2 份
　虹之玉：1 份
镊子、沸石、剪刀、勺子、用土、
注水器

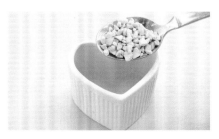

1 在迷你心形瓷盆底放一勺沸石，薄薄地铺在底部。

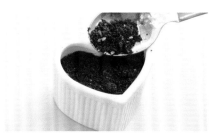

2 用勺子向杯中放入适量的土，土的高度为瓷盆的 4/5,用勺子背将土碾平。

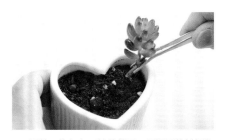

3 用剪刀将虹之玉的茎剪下，用镊子将其插入土里。注意，因为要插入土里，因此茎要有一定的长度。

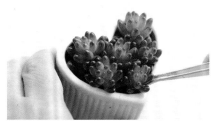

4 重复步骤 3，将虹之玉栽满整个瓷盆。用镊子调整植株苗的位置。旋叶姬星美人的栽法请参照下面的"注意！"部分栽种。

种植技巧与后期养护

注意！

旋叶姬星美人之类的叶片细小密集，取用这类多肉植物时，为了不伤及植株的根系，要用剪刀将土和根部同时剪下。之后再剪下需要的大小，放进心形瓷盆。土的表面发干时，用注水器浇 50 毫升左右的水。切勿浇水过多。

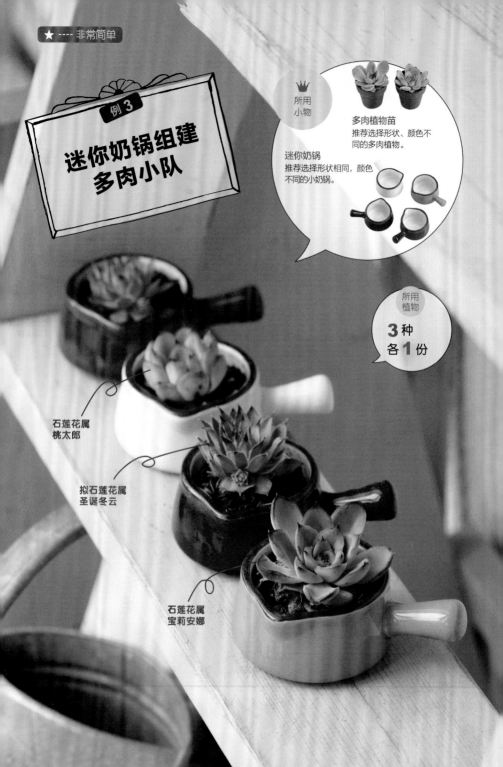

例 3

迷你奶锅组建多肉小队

所用小物

多肉植物苗
推荐选择形状、颜色不同的多肉植物。

迷你奶锅
推荐选择形状相同，颜色不同的小奶锅。

所用植物

3种
各**1**份

石莲花属
桃太郎

拟石莲花属
圣诞冬云

石莲花属
宝莉安娜

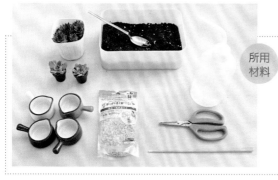

所用材料

迷你奶锅
（口径 5 厘米 × 高 3 厘米）：3 个
多肉植物苗
　　拟石莲花属　圣诞冬云：1 份
　　石莲花属　桃太郎：1 份
　　石莲花属　宝莉安娜：1 份
剪刀、沸石、筷子、勺子、用土、
注水器

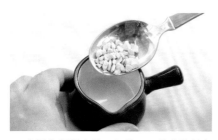

1 在迷你奶锅底放一勺沸石，薄薄地铺在
底部。

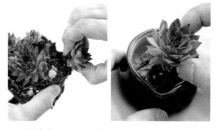

2 分株出适量圣诞冬云，轻轻捏住植株底部，
连着根上的土一起放入小奶锅中。

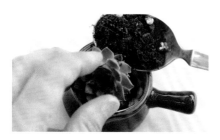

3 用勺子盛土，将植株苗和杯子之间的空隙填
满，直到植株的根部全部被土盖住为止。

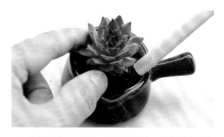

4 用筷子将土按实，并继续填土，反复此过程，
直到植株不再晃动。

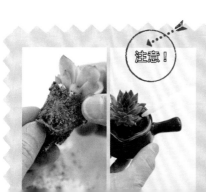

注意！

后期养护

绿植店里卖的多肉植物多是已经分好株的
单头多肉，因此可以不必分株，直接使用。
土的表面发干，或多肉植物表面有细纹时，
用注水器浇 20~30 毫升左右的水。切勿浇
水过多。

例 4

贝壳风汤碗里的小花园

彩色沸石
白色或蓝色等冷色系
沸石，看来更淡雅
精致哦！

贝壳风汤碗
虽然是树脂制成的，但是却泛
着贝壳的光泽，很有质感。

所用
植物

1 种
1 份

雏草（原产北美，
在日本常见的一
种植物）

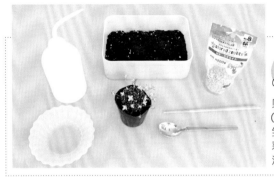

所用
材料
(制作一瓶材料)

贝壳风汤碗
（口径13.5厘米×高3厘米）：1个
雏草：1份
彩色沸石、筷子、勺子、用土、
注水器

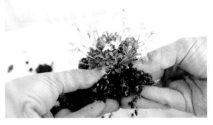

1 将雏草拿出，将根系轻轻展开，适当摊平。

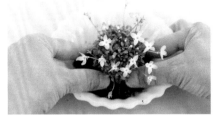

2 将雏草摆放在汤碗中间，根据汤碗的高度，调整植株高矮。

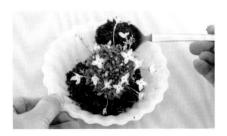

3 用勺子盛土撒在植物根部，让植株的根部全部被土盖住，并用勺子的背面将土面按平。

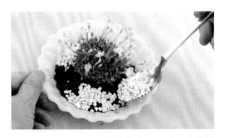

4 用勺子将彩色沸石小心地放入汤碗，薄薄地铺开一层盖住土面。两种颜色的沸石混合使用也是一种好的选择。

注意！

后期养护

将栽好的植株放在阳面的窗边或室外，叶片稍显干时，用注水器浇30毫升左右的水。切勿浇水过多。雏草盆景与薄荷、雏菊等小型草花，或常青藤、多肉植物、苔藓以及羊齿草等搭配起来，都相得益彰。

例 5

塑料杯做的可爱小礼物

景天属
姬秋丽

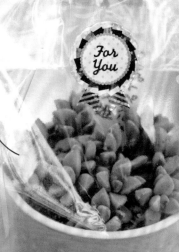

For You

For You

所用
植物

2种
各**1**份

塑料彩珠
选择了与塑料杯颜色相
近的糖果色。

所用
小物

景天属
铭月

彩色塑料杯
颜色多样可爱，选中与植
物搭配的颜色很重要哦！

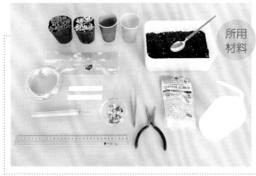

所用材料

彩色塑料杯
（口径 7 厘米 × 高 9 厘米）：2 个
自己繁殖的多肉植物苗
　景天属 铭月：1 份
　景天属 姬秋丽：1 份
塑料彩珠：适量
有底塑料包装袋、留言贴纸：各 2 份
沸石、用土、勺子、锥子、镊子、钳子、
铝丝、尺子、注水器

1 在彩色塑料杯的边缘下方 1 厘米左右，用锥子钻出两个小洞，将铝丝从中穿过。

2 用尺子量取 26 厘米长的铝丝，并用钳子截取下来。

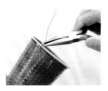

3 从彩色塑料杯的外侧将铝丝穿过钻好的洞，用钳子将铝丝末端弯折好，固定在杯缘上。

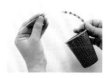

4 从铝丝的另一端穿入塑料彩珠。推荐深浅两色的彩珠交替使用，这样看起来会更加可爱。

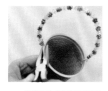

5 塑料珠穿到距铝丝末端 3 厘米处，将铝丝从塑料杯外侧穿入钻好的洞，用钳子将铝丝末端弯折好，固定在杯缘上。

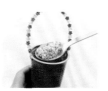

6 做好杯子提手之后，在杯子底部放入 1 勺沸石。

7 向放好沸石的杯中倒入用土，用土高度在杯子的 1/3 左右。

8 用镊子将铭月苗种在塑料杯中，并调整植株位置。将植株栽种得满一些，看起来更可爱。

9 如果杯子和花苗根系之间还有空隙的话，用勺子向杯内填土，直到花苗固定，不再晃动为止。

10 在留言牌上写好植物的名字，插入土里。将做好的礼物杯放入礼品袋，最后用贴纸封好。另一份礼物做法相同。

送礼物之前

注意！

植物不宜长时间放置在塑料袋内，因此包装后要尽快将礼物送出。送礼物之前要浇一次水，由于彩色塑料杯子没有排水孔，要将浇水量控制在 30 毫升左右。

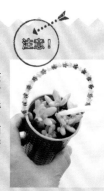

植物与容器
碰撞出的小宇宙

我们可以采用的器具不只有园艺用品，在家居装饰用品中，也可以找到好用的小物。

除了花盆之外，像餐具、玻璃制品等，只要稍作改变，都可以变成种植植物的好物，请一定要耐心寻找，多多尝试哦！现在我们就来看一下如何让植物与容器碰撞出小宇宙。

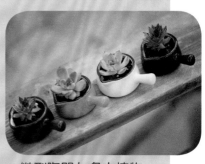

微型陶器与多肉植物

可爱又小巧的陶器，与不需太多土就可以栽种的多肉植物最配了。选用小体积的陶器，非常适合多个组合。组合时要注意色彩的搭配哦！

➡ 例：四色小奶锅

玻璃器具 × 观叶植物

透明的玻璃与绿色的观叶植物，是帮你打造清爽舒适生活环境的不二之选。且难度低，非常推荐新手尝试。

➡ 例：水晶泥与绿萝、常青藤

同色系或反色系的搭配

使用注重色彩的容器时，既可以用同色系来营造协调美，也可以用相反色系制造强烈的对比。

➡ 例：红白马口铁盒 + 红白满天星

暗色系花盆

比起亮色系的花盆，暗色系的花盆更好搭配。若已有亮色系花盆，在其外表涂上深色颜料，也可以轻松打造暗色系花盆。

➡ 例：悬挂式花盆

白花 × 天然素材

白花可谓最百搭的花，可以起到提亮色彩的作用。与天然素材搭配时，可以轻易营造出原生自然的感觉。

➡ 例：麻布桶 + 兰花

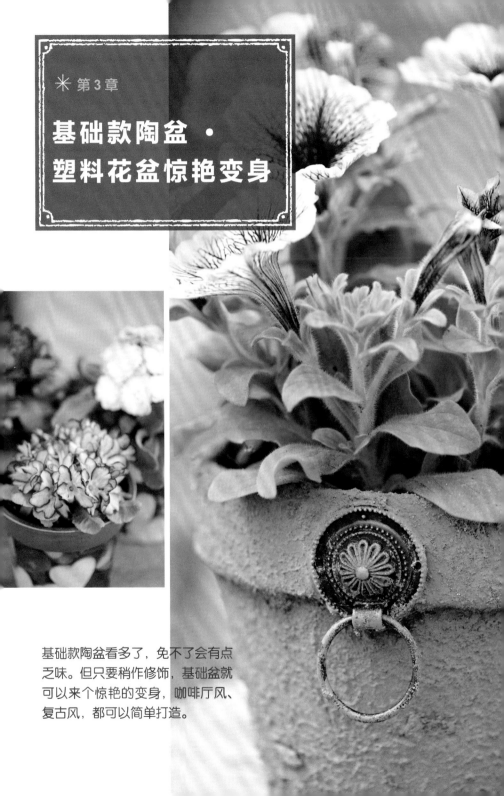

基础款陶盆 ·
塑料花盆惊艳变身

基础款陶盆看多了，免不了会有点乏味。但只要稍作修饰，基础盆就可以来个惊艳的变身，咖啡厅风、复古风，都可以简单打造。

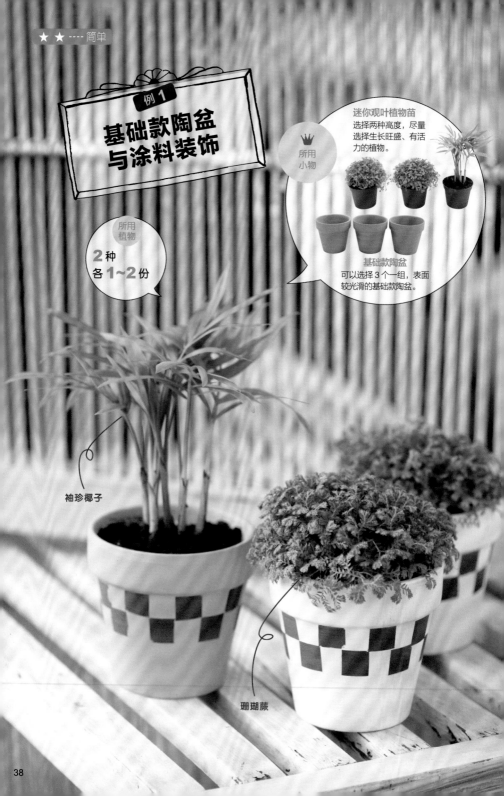

例 1

基础款陶盆与涂料装饰

所用
小物

迷你观叶植物苗
选择两种高度，尽量选择生长旺盛、有活力的植物。

基础款陶盆
可以选择 3 个一组，表面较光滑的基础款陶盆。

所用
植物

2 种
各 **1~2** 份

袖珍椰子

珊瑚蕨

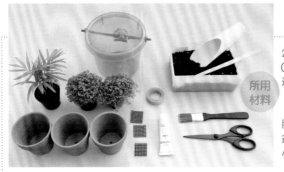

2.5 号基础款陶盆
（口径 7.5 厘米 × 高 7 厘米）：3 个
迷你观叶植物
袖珍椰子：1 份
珊瑚蕨：2 份
胶带、盛土器、筷子、勺子、用土、
盆底网 3 枚、丙烯颜料（白色等）、
小水桶、平头刷、注水器

所用材料

1 将胶带剪成正方形，如图间隔着贴在陶盆外壁上。且上下两行要如图错开。

2 用平头刷在粘好胶带的陶盆上涂上喜欢的丙烯颜料，尽量涂得均匀。

3 陶盆外侧涂好之后，内侧也要适当涂抹。涂抹范围为盆边缘向下 3 厘米高度之间。丙烯颜料易风干，因此使用后应立刻清洗平头刷，防止刷头上的丙烯颜料风干。

★丙烯颜料使用后要及时清理，否则会风干凝固，因此使用后要及时将刷子清洗干净。

4 丙烯颜料彻底风干后，轻轻撕下胶带，注意不要将丙烯颜料一起剐蹭下来。

5 向做好的花盆底铺好盆底网，用盛土器放入土，高度大概为花盆的 1/3。

6 将珊瑚蕨苗轻轻取出，注意不要弄散珊瑚蕨的根系，直接放入花盆中。

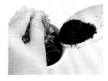

7 用土将植株根系与花盆之间的空隙填满。放土时，用手拢住珊瑚蕨的叶片，更容易栽种。

8 用筷子按压填入的土，之后继续填土，直到将土压实，根系与花盆之间不再有空隙。

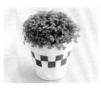

9 将花栽好之后就完成了。其他两株也用同样的方法栽好。

后期养护

注意！

观叶植物耐低温，5 月之后即可置于室外的半日光处培育。在室内养殖的话，则可置于阳面或半日光处。土的表面发干，植株活力不足时，可以用注水器直接向盆土中浇水，注意不要让叶片上有积水。

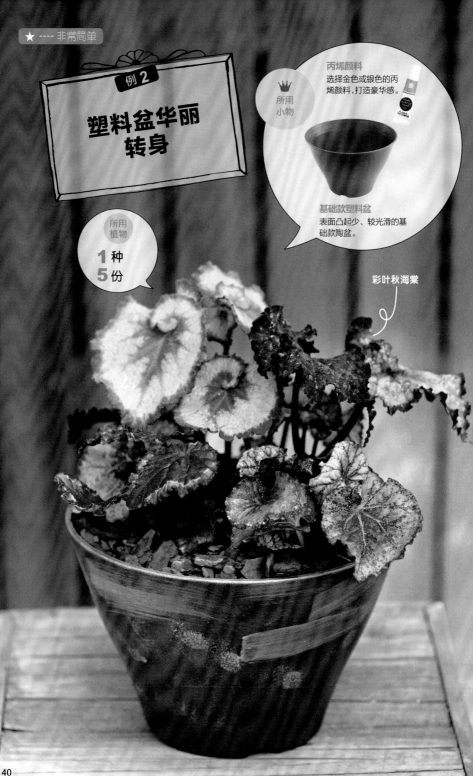

例 2

塑料盆华丽转身

所用小物 👑

丙烯颜料
选择金色或银色的丙烯颜料，打造豪华感。

基础款塑料盆
表面凸起少、较光滑的基础款陶盆。

所用植物
1种
5份

彩叶秋海棠

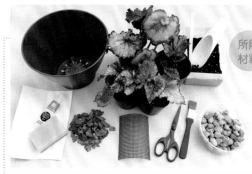

所用材料

基础款塑料盆
(口径 22 厘米 × 高 14 厘米)：1 个
观叶植物苗
　彩叶秋海棠：共 5 份
装饰用树皮、盆底石、盆底网、盛土器、
筷子、用土、丙烯颜料(金色)、海绵、
平头刷、硬纸壳、盛土杯

1 用纸巾将塑料盆擦拭干净，以便涂抹丙烯颜料。

2 在硬纸壳上挤出丙烯颜料，用海绵蘸取少量颜料。

3 用海绵将丙烯颜料涂在花盆外壁，注意涂抹时颜料不要太多，面积不要太小，才能做出途中剐蹭的感觉。

4 再用平头刷蘸取少量丙烯颜料，在喜欢的位置画几笔做修饰。

5 塑料盆上的丙烯颜料彻底风干后，用剪刀剪取盆底大小的盆底网。

6 将盆底网铺在盆底，放入3厘米高的盆底石，再放入高度大概为花盆的1/2的土。

7 将秋海棠苗放入做好的花盆中，调整植株的位置，将不同颜色的秋海棠混合搭配。

8 用土将植株根系之间、根系与花盆之间的空隙填满。

9 用筷子将土压实，之后继续填土，直到植株不再晃动为止。

10 将装饰用树皮铺在土的表面。

后期养护

注意！

秋海棠金属质感的叶片现代感十足，是近年来大热的观叶植物。且秋海棠色彩繁多，非常适合多株搭配做盆景。可置于阳面或半日光处。植株叶片稍显干时，可将水浇透。秋海棠不耐低温，冬季要在室内养殖。

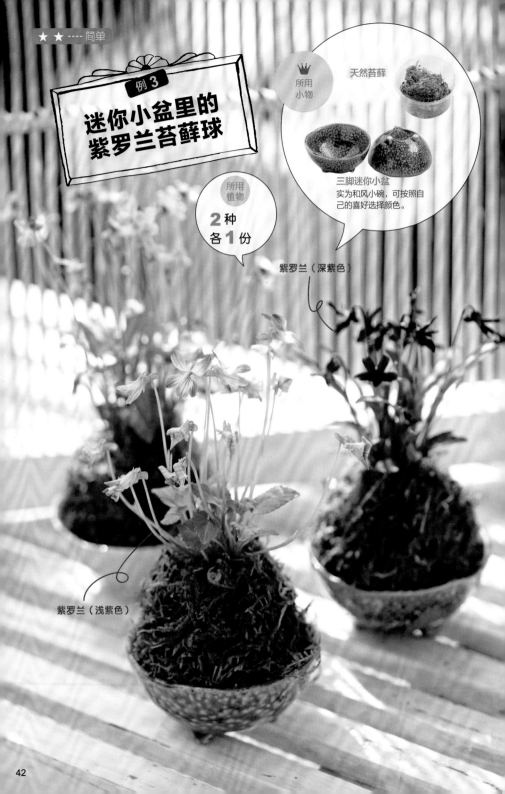

★ ★ ---- 简单

例 3

迷你小盆里的
紫罗兰苔藓球

所用
小物

天然苔藓

三脚迷你小盆
实为和风小碗，可按照自
己的喜好选择颜色。

所用
植物

2 种
各 **1** 份

紫罗兰（深紫色）

紫罗兰（浅紫色）

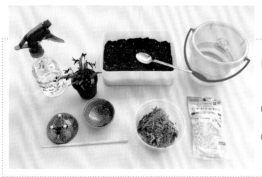

所用
材料

三脚迷你小盆
（口径 8 厘米 × 高 4 厘米）：2 个
迷你紫罗兰
（深紫色、浅紫色）：各1份
天然苔藓、沸石、勺子、筷子、用土、
小水桶、喷壶

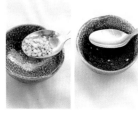

1 在小盆中放入一勺沸石，之后在沸石上铺适量用土，高度为小盆的 1/2。

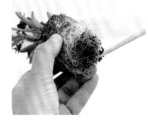

2 取出花苗，用筷子轻轻将其根系展开，去除干枯的根系，注意要保留根系上的土。

3 将整理好的根系握成球状。

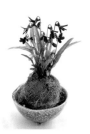

4 将握好根系的紫罗兰放在小盆里，调整位置，使其不晃动。

5 将事先浸泡 20 分钟左右的苔藓从水中取出，挤出多余水分。

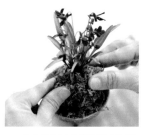

6 将苔藓包裹在紫罗兰根系的外面，不要有土露出，并握成球状，让苔藓与根系上的土紧密结合。

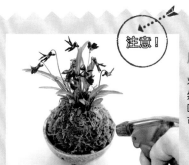

注意！

后期养护

将载好的植株放在室外或明亮的窗边。天然苔藓水分蒸发较快，因此要每天用喷壶喷水。除迷你紫罗兰外，其他小型草花也可用这种方法栽种。

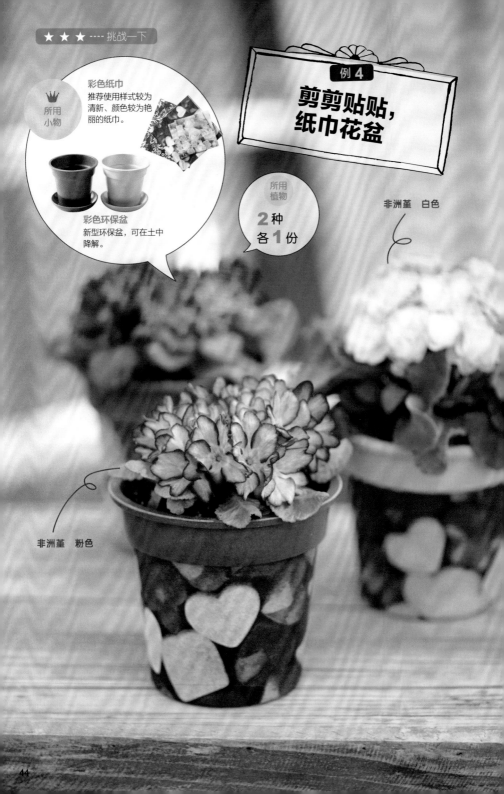

例 4

剪剪贴贴，
纸巾花盆

所用
小物

彩色纸巾
推荐使用样式较为
清新、颜色较为艳
丽的纸巾。

彩色环保盆
新型环保盆，可在土中
降解。

所用
植物

2 种
各 **1** 份

非洲堇　白色

非洲堇　粉色

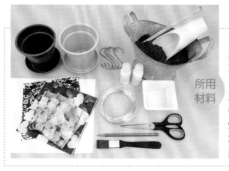

所用材料

彩色环保盆（口径11厘米×高9.5厘米）：2个
草花苗
　非洲堇（白色、粉色）：各1份
彩色纸巾：数枚
铝丝、筷子、打印纸、用土、盛土器、剪刀、
S形挂钩、铅笔、平头刷、纸艺胶水套装（日
本百元店的一种商品，分为胶水和防水液）、塑
料盒

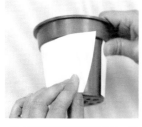

1 将打印纸卷在环保盆外，用铅笔在打印纸上标记出花盆的大小，并按照标记将纸修剪好。

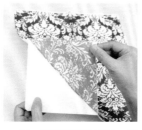

2 取一张印花清晰的纸巾，若纸巾为多张重叠的，则去除没有印花的，只留下有印花的一张。

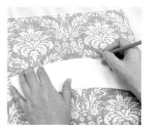

3 将印花纸巾翻到背面铺好，沿着模型纸的边缘，在上面勾画出轮廓。

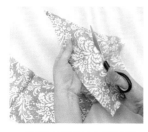

4 按照勾画好的轮廓剪裁纸巾。

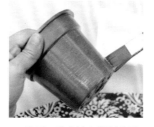

5 将手工胶水挤在塑料盒里，用平头刷蘸取，薄薄地涂在环保花盆外壁。

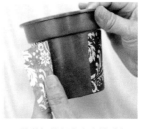

6 将剪好的纸巾小心地贴在环保花盆外壁。纸巾易碎，不可拉扯。

注意！

贴纸时要小心哦

要想让纸巾完全贴合花盆，没有气泡，最重要的是剪取大小合适的模型纸。花盆外壁是弧形的，且上宽下窄，所需纸巾上下的长短也就不一样，因此制作大小精确的模型纸是格外重要的。

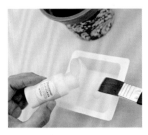
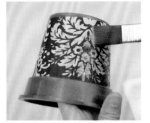

7 在等待粘好的纸巾风干时，将防水液挤在塑料盒里。

8 用平头刷将防水液涂在纸巾上，待防水液风干后，花盆的制作就完成了。

9 用盛土器将用土倒入花盆，高度为花盆的 1/2。

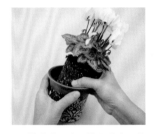
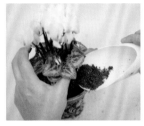
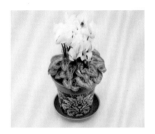

10 将花苗取出，放入盆中，并调整植株高度。

11 用盛土器将土填入花盆，并用筷子将土压实，直至没有空隙。

12 将栽好的植株放入托盘中摆放好。

注意！

植株种植方法与后期养护

及时摘除植株底部有枯萎的叶片，有助于植株保持活力。非洲堇适合放在阳面的室外或窗边。土面变干时，要浇透水，同时注意，托盘里的水要及时倒掉。

还可以在花盆边缘缠绕铝丝，将花盆挂起来

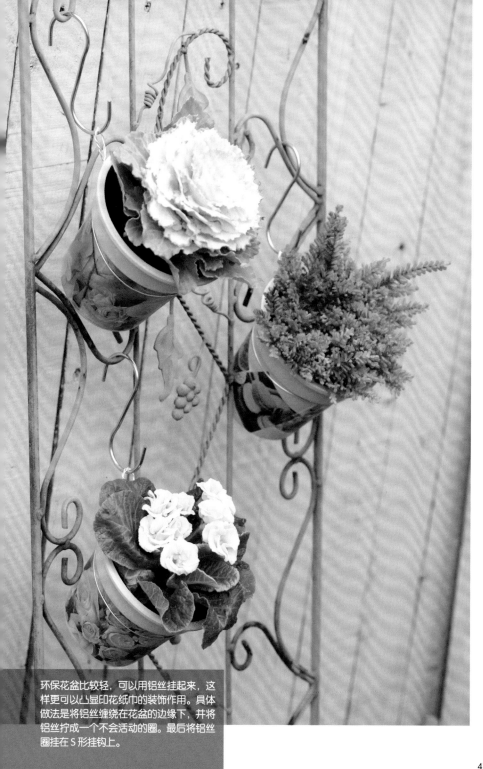

环保花盆比较轻，可以用铝丝挂起来，这样更可以凸显印花纸巾的装饰作用。具体做法是将铝丝缠绕在花盆的边缘下，并将铝丝拧成一个不会活动的圈。最后将铝丝圈挂在 S 形挂钩上。

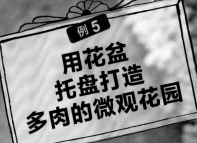

例 5

用花盆托盘打造多肉的微观花园

所用小物

塑料花盘托盘
相比圆形的花盘托盘，四方形的托盘更容易装扮。

超迷你装饰用园艺摆件
马口铁或木制的小道具。

WELCOME
MY LITTLE GARDEN

所用植物

3 种
各 **1~2** 份

WELCOME
MY LITTLE
GARDEN

景天属 万年草
（绿色）

景天属 旋叶姬
星美人

景天属 万年草（金色）

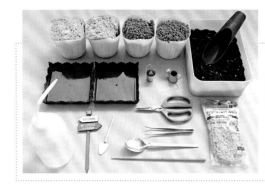

所用材料
（2份所用量）

塑料花盆托盘
（12.5 厘米 ×12.5 厘米 × 高 2.5 厘米）: 2 个
多肉植物苗
　景天属 万年草（绿色）: 1 份
　景天属 旋叶姬星美人 : 2 份
　景天属 万年草（金色）: 2 份
筷子、镊子、沸石、剪刀、勺子、用土、
注水器、超迷你装饰用园艺摆件

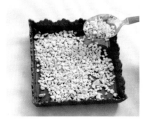

1 在托盘内均匀地铺放少量沸石，以不露出托盘底部为佳。

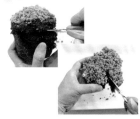

2 取一份旋叶姬星美人，用剪刀将土和根部同时剪下，留下 1~2 厘米即可。再取 1 株旋叶姬星美人，同样剪取 1~2 厘米，留取半份。

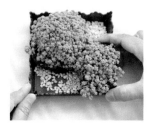

3 将剪好的大、小植株，按照对角线放到花盆托盘里。

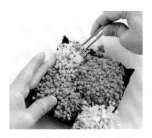

4 取一份金色万年草，用剪刀将土和根部同时剪下，留下 1~2 厘米，留取 1/4。将金色万年草填在托盘中无植株处。

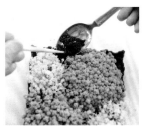

5 用勺子将土填满植株和托盘的空隙，用筷子将土按实。

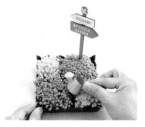

6 将超迷你园艺摆件装饰在托盘里，调整摆放位置。摆放 1~2 个即可。用剩下的材料再做一份微观花园。

注意！

后期养护

花盆托盘没有排水孔，因此要控制水量，防止多肉植物化水。当土完全干透时，用注水器浇 50 毫升左右的水。切勿浇水过多。

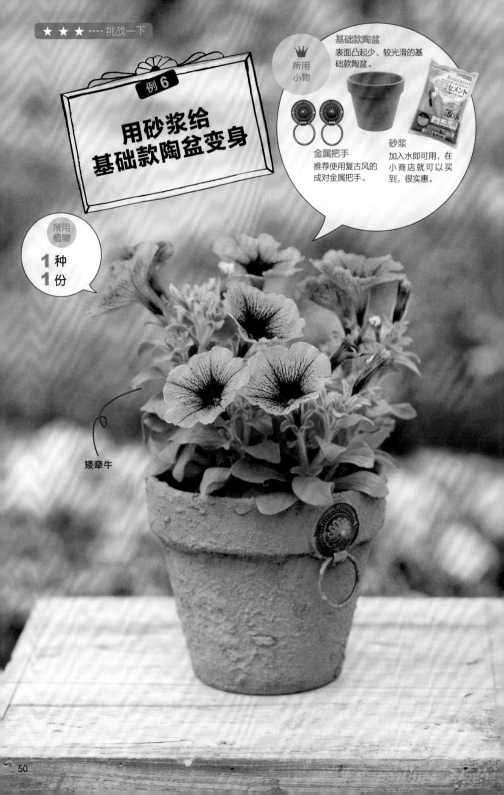

例6

用砂浆给基础款陶盆变身

所用
小物

基础款陶盆
表面凸起少、较光滑的基础款陶盆。

金属把手
推荐使用复古风的成对金属把手。

砂浆
加入水即可用，在小商店就可以买到，很实惠。

所用
植物

1 种
1 份

矮牵牛

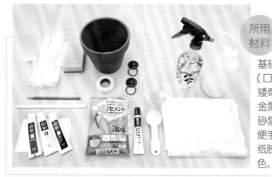

所用材料

基础款塑料盆
（口径 15 厘米 × 高 13 厘米）：1 个
矮牵牛：1 份
金属把手：1 对（2 个）
砂浆、硬纸壳、铅笔、方便筷子、海绵、方便手套、大勺子（容量 15 毫升）、金属黏合剂、纸胶带、塑料盒、塑料袋、用土、丙烯颜料（白色、咖啡色、黑色）、注水器、喷壶

1 将塑料袋铺在桌子上，用纸胶带固定好，防止弄脏桌子。

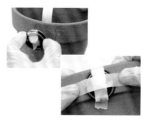

2 用纸胶带将金属把手暂时固定在花盆边缘，用铅笔在花盆上画出轮廓，再用金属黏合剂将金属把手粘好。

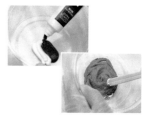

3 将丙烯颜料（白色、咖啡色、黑色比例为 5：5：0.5）挤在塑料盒里，用方便筷子进行搅拌调色。

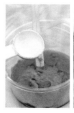

4 放入一满勺砂浆，接着放入一勺水，再用方便筷子进行搅拌。

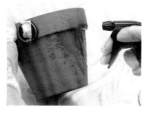

5 金属把手固定好之后，取下纸胶带，用喷壶将花盆整体喷湿。

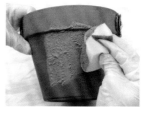

6 用海绵蘸取调和好的砂浆，以轻按的方式，将砂浆涂抹在花盆外壁。稍制作出一些凸起，更可打造复古风。

7 金属把手的周围以及花盆边缘凹槽等处，可用方便筷子蘸取砂浆进行涂抹。花盆的内壁也要涂 4 厘米深。

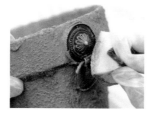

8 等砂浆晾干后，在硬纸壳上挤出少量浅灰色丙烯颜料，用海绵蘸取丙烯颜料，在花盆外壁进行点缀。

* 砂浆完全干透需要 1 天。请参照 104 页

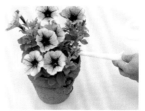

9 将花苗种在花盆里，放置于光照好且通风的地方。土面发干时，一次把水浇透。

* 花苗种植方法请参照 108 页

51

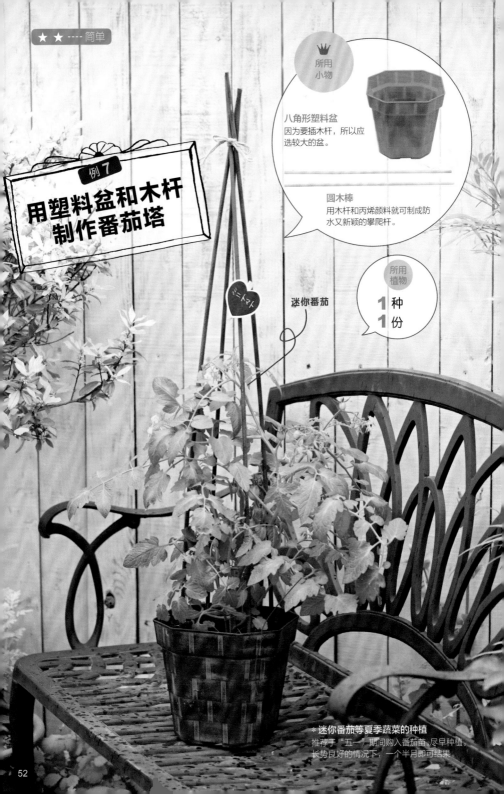

★ ★ ---- 简单

例 7

用塑料盆和木杆制作番茄塔

所用
小物

八角形塑料盆
因为要插木杆，所以应
选较大的盆。

圆木棒
用木杆和丙烯颜料就可制成防
水又新颖的攀爬杆。

ミニトマト

迷你番茄

所用
植物

1 种
1 份

* **迷你番茄等夏季蔬菜的种植**
推荐于"五一"期间购入番茄苗，尽早种植。
长势良好的情况下，一个半月即可结果。

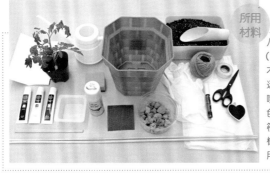

八角形塑料盆
（20 厘米 ×20 厘米 × 高 18 厘米）：1 个
木杆（直径 0.6 厘米 × 长 91 厘米）：4 根
迷你番茄苗：1 份
喷雾胶水、海绵、塑料盒、丙烯颜料（红色、蓝色、白色、咖啡色、黑色）、方便筷子、麻绳、硬纸壳、纸胶带、塑料袋、橡胶手套、剪刀、迷你留言牌、白色油笔、用土、盛土器、盆底网、盆底石

1 将塑料袋铺在桌子上，用纸胶带固定好，防止弄脏桌子。将塑料花盆外壁喷好胶水。

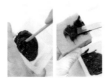

2 将丙烯颜料（咖啡色、黑色配比为 3：2）挤在塑料盒里，用方便筷子进行搅拌调色。用海绵蘸取适量颜料。

3 在硬纸壳上蹭掉海绵上的多余颜料，再轻轻涂抹在花盆外壁上。注意不要色彩太重，以免遮盖了花盆本来的花纹。

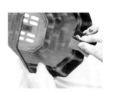

4 花盆的内壁也要涂 5 厘米深。

5 将丙烯颜料（红色、蓝色、白色配比为 3：3：2）挤在塑料盒里，调成亮紫色。

6 用海绵蘸取颜料，涂抹在木杆上，等待风干。

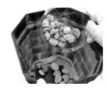

7 颜料风干后，在花盆底铺好盆底网，放入盆底石，高度为花盆深的 1/4。

8 铺好盆底石后，放入用土，高度为花盆的 1/2，再将花苗取出，放在花盆中。

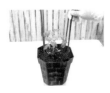

9 用土填满花苗与盆之间的空隙，固定植株。之后在花盆的四角插上涂好颜色的木杆，注意，插得要深一些，防止晃动。

10 将四根木杆的上端用麻绳绑在一起，将写好名字的迷你留言牌挂在木杆上。

放置位置与养护

注意！

尽量放在室外或阳台上光照好且通风的地方。土面发干时，一次把水浇透。每周施一次肥，有助于植株生长。番茄植株生长时易倒塌，要用麻绳将其固定在木竿上。果实变红后，就可以摘取了。

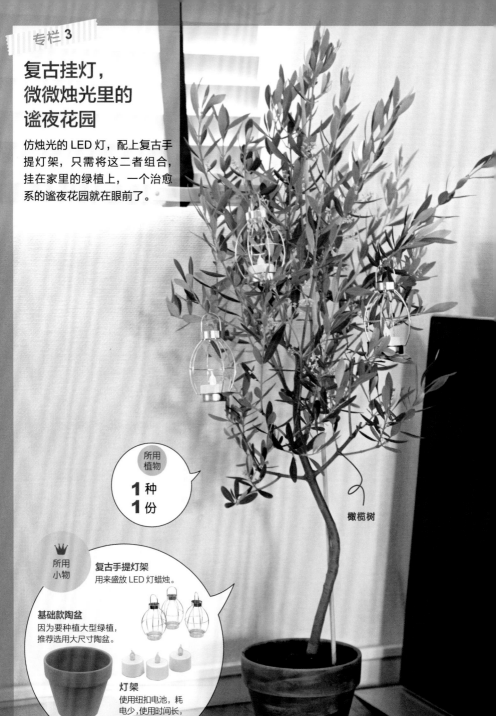

复古挂灯，
微微烛光里的
谧夜花园

仿烛光的 LED 灯，配上复古手
提灯架，只需将这二者组合，
挂在家里的绿植上，一个治愈
系的谧夜花园就在眼前了。

**所用
植物**

1 种
1 份

橄榄树

**所用
小物**

复古手提灯架
用来盛放 LED 灯蜡烛。

基础款陶盆
因为要种植大型绿植，
推荐选用大尺寸陶盆。

灯架
使用纽扣电池，耗
电少，使用时间长，
且温柔的灯光非常
治愈。

所用
材料

基础款陶盆
(口径 15 厘米 × 高 15 厘米):1 个
复古手提灯灯架:3 个
仿烛光 LED 灯:3 个
海绵、塑料盒、丙烯颜料(蓝色、白色、
黑色)、方便筷子、硬纸壳、橡胶手套、用土、
盛土器、盆底网

1 将丙烯颜料(蓝色、白色、黑色配比为 3:2:1)挤在塑料盒里,用方便筷子进行搅拌调色。

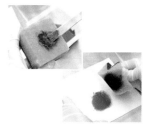

2 用海绵蘸取适量颜料,在硬纸壳上蹭掉海绵上的多余颜料。

3 用海绵将颜料轻轻涂抹在花盆外壁上。涂抹时颜料不要太多,才能打造出粗犷的复古风,花盆的内壁也要涂 5 厘米深。

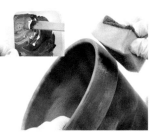

4 涂好色的花盆表面干了以后,在塑料盒里挤出白色丙烯颜料,只需稍作些许搅拌,用海绵蘸取颜料,在花盆上点缀些白色剐蹭,更有复古质感。

5 白色颜料干了以后,在花盆底铺好盆底网,放入用土,高度为花盆的 1/3,再将花苗取出,栽种在花盆中。

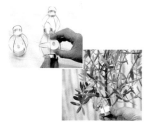

6 将仿烛光 LED 灯安在手提灯架里,挂在绿植上,注意不要伤害到枝条。

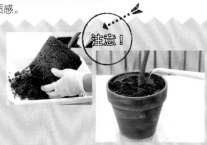

注意!

栽种方法与养护

植株根系有时会紧紧盘在一起,且较硬,这种情况下要先轻轻摘取旧根再进行栽种。栽好的植株要放在室外或光照且通风的地方。土面发干时,一次把水浇透。

例 8

给悬挂式花盆化个美美的妆

所用小物

丙烯颜料
咖啡色最适合打造复古风。

悬挂式塑料盆
只要稍作修饰，简单的白色塑料盆就会有大不同。

所用植物

7种
各**1**份

微型玫瑰

甘蓝牡丹

比特（日本常见的观叶植物，可用秋海棠代替）

银心吊兰

重瓣三色堇

欧石楠

常青藤

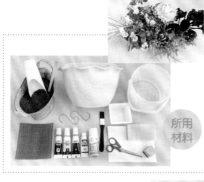

悬挂式塑料盆（28 厘米 ×17 厘米 × 高 17.5 厘米）：1 个
草花苗

　微型玫瑰、甘蓝牡丹、比特（日本常见的观叶植物，可用秋海棠代替）、常青藤、欧石楠、重瓣三色堇、银心吊兰：各 1 份

所用材料

喷雾胶水、海绵、塑料盒、丙烯颜料（深咖啡色、白色、咖啡色、黑色）、方便筷子、剪刀、S 形挂钩、硬纸壳、橡胶手套、用土、盛土器、盆底网、小水桶

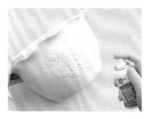

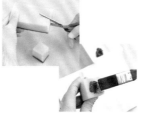

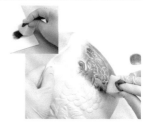

1 将塑料花盆外壁喷一层厚厚的胶水，背面也要喷。

2 用剪刀剪取 1/4 的海绵。将深咖啡色的丙烯颜料挤在塑料盒里，用平头刷蘸取颜料，涂在海绵上。

3 在硬纸壳上蹭掉海绵上的多余颜料，再用轻轻按压的方式涂抹在花盆外壁上。

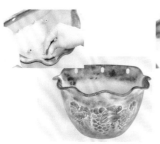

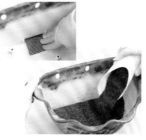

4 花盆的内壁也要涂 5 厘米深。注意不要颜色太重，要能看出花盆本来的花纹。

5 颜料风干后，在花盆底铺好盆底网，放入用土，高度为花盆的 1/2。

注意！

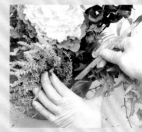

栽种要不留空隙

因为是悬挂式花盆，如果土里有空隙的话，植株的根部容易吸收不到水分。

6 将各花苗取出，放在花盆中，并调整好高低位置。再用土填满花苗与花苗之间、花苗与盆之间的空隙，并轻轻按压植株根部，固定植株。

改装咖啡色塑料盆

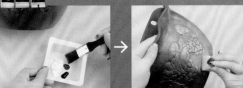

即便是咖啡色的塑料盆，也会因为塑料的质感看起来很廉价。不过将丙烯颜料调出（白色、黑色、咖啡色配比为 5：1：1）灰色颜料，再用海绵如前页所示涂色，便可轻松打造质感花盆。

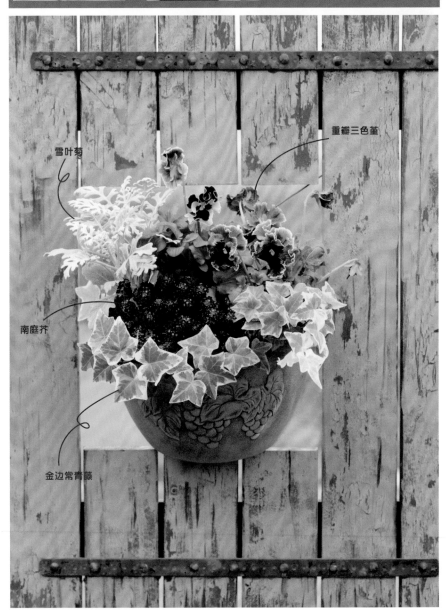

重瓣三色堇

雪叶菊

南庭芥

金边常青藤

✳ 第4章

篮子·布袋·木盒，挑战自然风

日常生活中的铁制网篮、小筐、自然风的麻布袋等，稍加改动，便都是栽种绿植的好物哦！

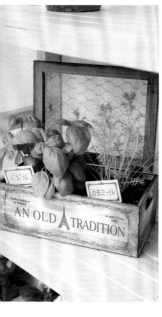

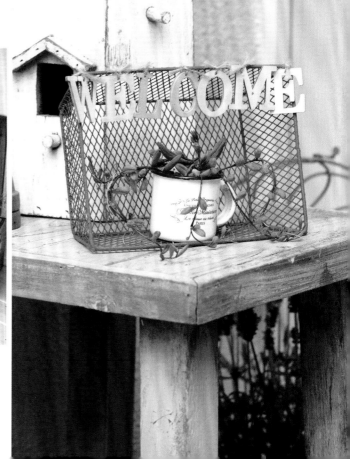

例 1

麻布袋里的小花和观叶植物

所用
植物

3种
各**1**小盆

所用
小物

椰棕丝
取材于椰子壳的
细丝。

麻布袋
有把手的自然风麻布袋。

阿波银线蕨

石斛兰

绿萝

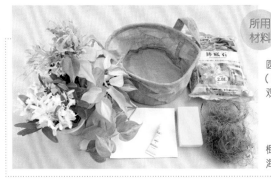

圆形麻布袋
（口径 23 厘米 × 高 15 厘米）：1 个
观叶植物与花苗
　　石斛兰：1 份
　　阿波银线蕨：1 份
　　绿萝：1 份
椰棕丝、丙烯颜料（白色）、硬纸壳、
海绵、用土、盆底石

1 将丙烯颜料挤在硬纸壳上，用海绵蘸取少量颜料，在硬纸壳上蹭去多余的颜料。

2 折叠，握紧麻布袋，用海绵在麻布袋的折痕上轻涂色。

3 如此将麻布袋周身折痕都轻轻涂色后，麻布袋的立体感立刻就呈现出来了。

4 等颜料风干后，将植株连原盆一起放入麻布袋中，并调整位置。

5 原盆或植株高矮需要调整时，可用盆底石垫在原盆下，进行调整。

6 最后用椰棕丝将麻布袋口填满，遮住原盆，这样更加美观。

注意！

栽种方法与养护

栽好的植株要放在室外或光照好且通风的窗台上。浇水时，要拨开椰棕丝，用注水器向每一个小盆中浇水。浇水时最好慢慢浇，这样水才能渗透土壤，便于植株吸收。

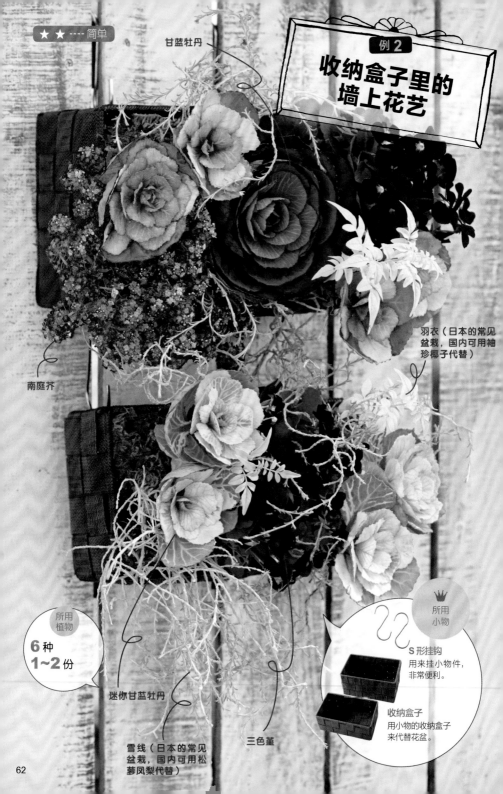

甘蓝牡丹

例 2
收纳盒子里的墙上花艺

羽衣（日本的常见盆栽，国内可用袖珍椰子代替）

南庭芥

所用植物
6种
1~2份

所用小物

S形挂钩
用来挂小物件，非常便利。

收纳盒子
用小物的收纳盒子来代替花盆。

迷你甘蓝牡丹

雪线（日本的常见盆栽，国内可用松萝凤梨代替）

三色堇

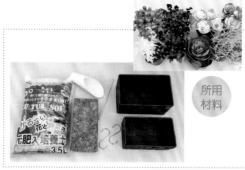

收纳盒子
（大：长21厘米×宽13厘米×高10厘米
小：长19厘米×宽11厘米×高7厘米）：各1个
草花苗
　甘蓝牡丹、南庭芥、羽衣（日本的常见盆栽，
　国内可用袖珍椰子代替）：各1份
　三色堇、雪线（日本的常见盆栽，国内可用
　松萝凤梨代替）：各2份
　迷你甘蓝牡丹（2种）：各1份
S形挂钩、筷子、轻质用土、盛土器、天然苔藓

所用材料

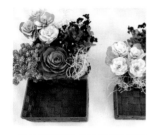

1 决定好两个收纳盒子的绿植搭配，搭配的诀窍是让绿植左右对称，或者让颜色对比强烈。

2 先把最大的花苗放在中间，再放入用土将花苗种好，接下来在周围栽种其他较小花苗。

3 将迷你甘蓝牡丹、三色堇等植株分为两份使用。分株时按住植株根部，将植株根系整体分为两份。

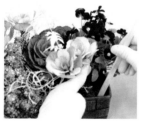

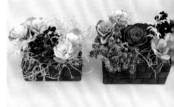

4 用筷子按压花苗与花苗之间、花苗与盆之间的土，直至没有空隙，植株不再晃动。

5 用事先泡好的天然苔藓盖住植株根部，厚度为2厘米左右，以防吊起花盆时，土从收纳盒中落出。

6 用同样的方法制作第二个收纳盒墙上园艺。注意两个收纳盒的绿植搭配要稍有不同，这样会更美观。最后用S形挂钩将栽种好的绿植挂在墙上。

注意！

后期养护

栽好的植株要挂在室外或光照好的地方。一直挂在墙上的话，不利于植株根部吸水。每隔数日要取下平置，彻底浇水一次。还要注意，不要将水喷洒在花瓣上，尽量用注水器向植株根部浇水。

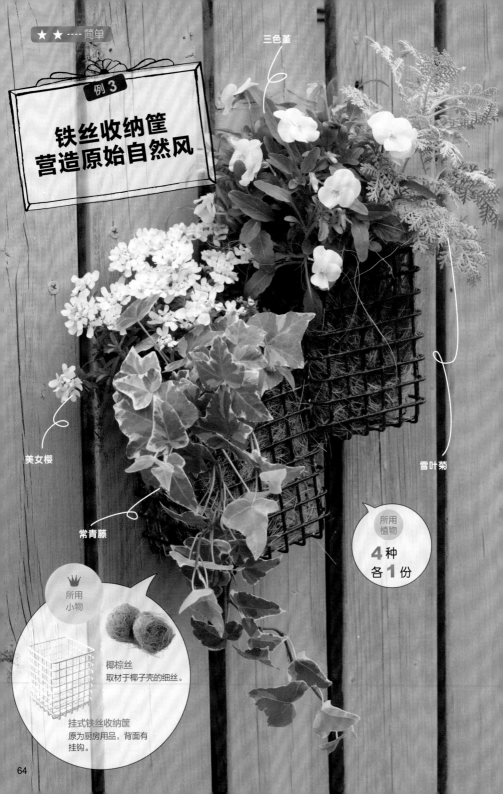

★ ★ ---- 简单

例 3

铁丝收纳筐
营造原始自然风

三色堇

雪叶菊

美女樱

常青藤

所用
植物

4 种
各 **1** 份

所用
小物

椰棕丝
取材于椰子壳的细丝。

挂式铁丝收纳筐
原为厨房用品，背面有
挂钩。

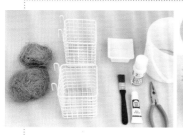

所用
材料

挂式铁丝收纳筐
（10厘米×10厘米×高12厘米）：2个
草花苗
　雪叶菊、三色堇、美女樱、常青藤：各1份
椰棕丝：适量
塑料盒、平头刷、丙烯颜料（深咖啡色）、
钳子、喷雾胶水、小水桶

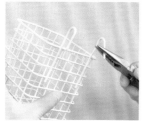

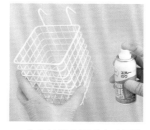

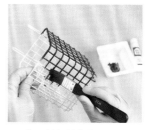

1 用钳子将筐背面的挂钩稍微向上弯折，做成一个更易于吊挂的角度。

2 在收纳筐表面喷上喷雾胶水，以便涂颜料。

3 将丙烯颜料挤在塑料盒里，用平头刷蘸取颜料涂抹在筐上，注意筐的内侧和外侧都要涂满。

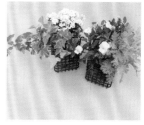

4 拿出两份草花苗，适度剥落根系外部的土，并按压根系，将两份草花苗放进一个塑料膜盆里。

5 在放好植物的盆外包好椰棕丝，要掩盖住黑色的塑料膜盆。

6 用同样的方法栽种第二份植株。之前收纳筐上的颜料晾干后，将栽好的植株连同椰棕丝放入收纳筐。

注意！

如何去除根系外侧的土

想要将根系外侧的土去除一半，可从根系的侧面开始剥土，让植株根系变成细长的形状。只剥落表面的土的话，就无法将两个植株合到一个塑料膜盆里了。组合时，推荐一棵花苗和一棵观叶植物的组合。观叶植物推荐选择常青藤等根系强壮的植物。

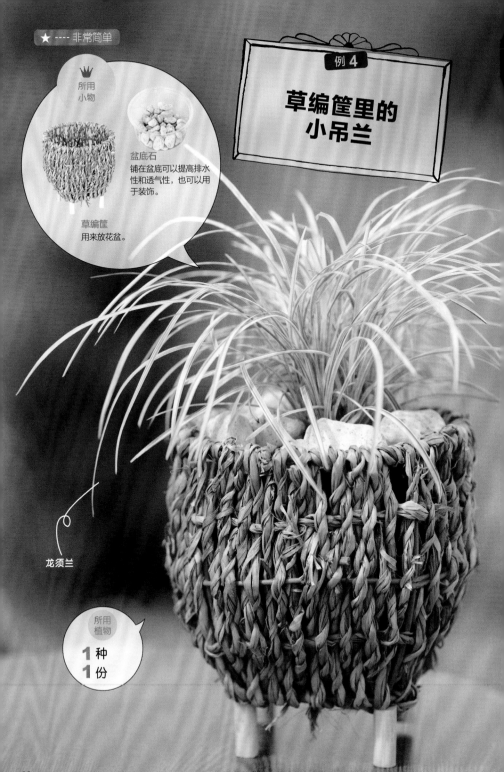

★ ···· 非常简单

例 4

草编筐里的
小吊兰

所用
小物

盆底石
铺在盆底可以提高排水
性和透气性，也可以用
于装饰。

草编筐
用来放花盆。

龙须兰

所用
植物

1 种
1 份

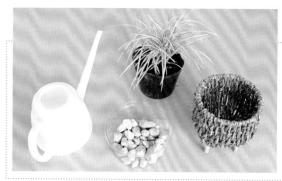

所用
材料

草编筐
（口径10厘米×高12.5厘米）：1个
龙须兰苗：1份
盆底石、注水器

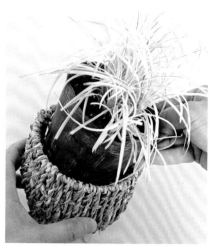

1 将龙须兰连同塑料膜盆放入草编筐。塑料膜盆的边缘高于草编筐的时候，剪下高出的部分。

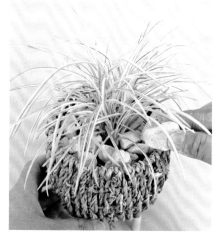

2 将盆底石铺在土面上，要完全遮住土面，以起到装饰作用。

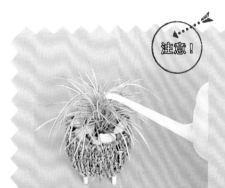

注意！

浇水及后期养护

叶片呈白色或银色的植物受到日光直射后，叶片容易被晒伤，因此要将植物放在半日光或非阳光直射的阳台上。浇水时注意要浇到塑料膜盆里。

例5

用铁制网筐与杯子
制作挂牌

铁丝网筐
选用茶色或暗色系的铁丝网筐。

麻绳字母牌
推荐选择木制的字母牌。

小瓷杯
推荐选用较小的质朴风瓷杯。

1 种
1 份

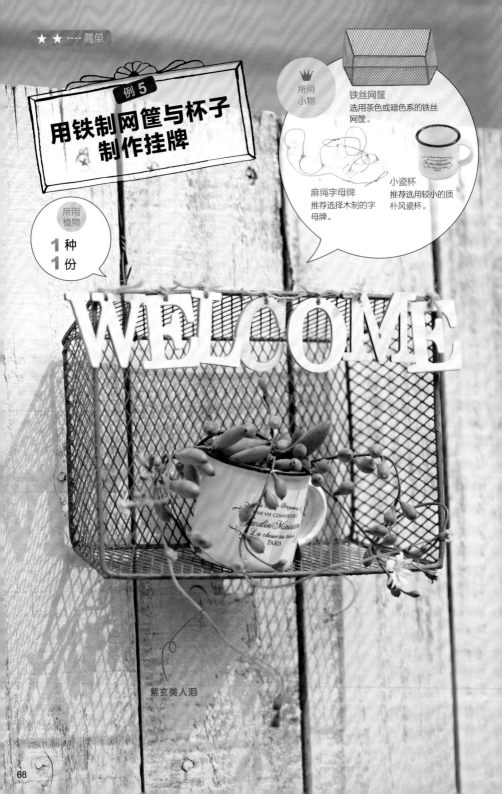

紫玄美人泪

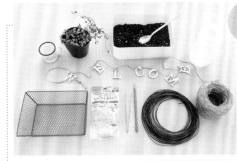

所用材料

铁丝网筐
（19 厘米 × 高 5 厘米）：1个
小瓷杯
（口径 5 厘米 × 13 厘米 × 高 6 厘米）：1个
多肉植物苗
　紫玄美人泪：1份
麻绳字母牌、用土、沸石、勺子、镊子、
铅笔、铁丝、麻绳、注水器

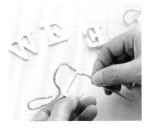

1 将字母牌从麻绳上取下。

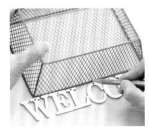

2 将铁丝网筐倒扣过来，把木质字母沿网筐边缘摆放，并在网筐边缘标注出字母的位置。

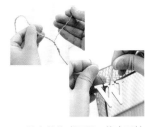

3 将麻绳分成两股，将字母按顺序绑在网筐边缘上。

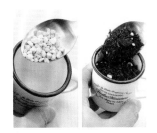
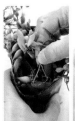

4 向瓷杯中放入一勺沸石，再在杯中放入 80% 的土。

5 取三根左右紫玄美人泪，用镊子轻轻夹住根部，插入土中。

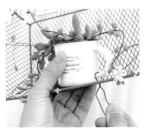

6 用铁丝将瓷杯的把手固定在铁丝网筐上，剪下多余铁丝，并将留下的铁丝向内侧按平。

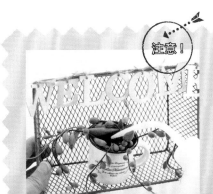

注意！

植株的种植及后期养护

要将多肉植物苗插深一些，不能让植株底部露出土外。栽种好后，将植株放在光照较好的地方。植株表面出现褶皱时，补充 20 毫升左右的水。注意浇水量不要过大，防止植株腐烂。

例 6

用木盒
与木框铁丝网
制作小温室

所用
小物

薄荷种子
很便宜，非常划算。

木框铁丝网
近年大热的手工材料，可用作小温室的盖子。

木盒
多用于收纳、室内装饰，稍加改动，即可变身栽培植物的小温室。

所用
植物
2 种
各 1 份

甘洋菊

罗勒

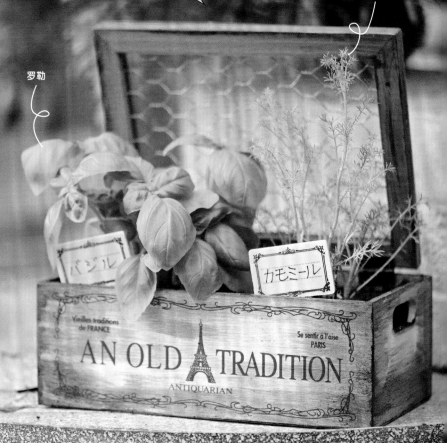

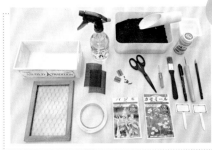

所用材料

木盒（21.5厘米×11.5厘米×高7.3厘米）：1个
木框铁丝网（19.5厘米×14.5厘米×高1厘米）：1个
薄荷种子（罗勒与甘洋菊）：各1袋
A5纸大小的丙烯板：1枚
折页组合：2组
双面胶、螺丝刀、用土、盛土器、剪刀、平头刷、
记号笔、锥子、铅笔、标牌两个、盆底网、水性
颜料、塑料盒、喷壶、厚纸、塑料膜

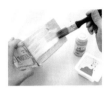

1 把水性颜料挤到塑料盒里，用平头刷将颜料涂在木箱的外侧和内侧。色彩要有浓淡的差异，才能打造出复古的风格。

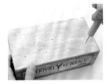

2 等颜料晾干后，将盒子翻过来，用锥子在盒底扎10个左右的洞。

3 将塑料膜覆盖在木框上，用记号笔标注出模框大小后，用剪刀沿标记剪下。

4 在模框的边上贴上双面胶。

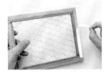

5 将剪好的塑料膜沿双面胶贴在木框上。

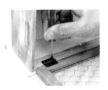

6 用折页将木框与木盒钉在一起。

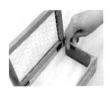

7 用铁丝网挡住木盒左右两边的把手处。

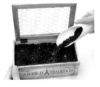

8 用盛土器将用土盛入木盒，高度到木盒边缘的2~3厘米下即可，并抚平土面。

9 将种子倒在较厚的纸上，均匀地撒在土面上。两种种子各占一半的地方。

10 在种子上再轻撒一层薄土，并用手轻轻按压。最后将写有植物名字的标牌插好，用喷壶将土面喷湿。

后期养护

将木盒放在阳面的窗边或阳台，土面发干时，用喷壶喷适量的水。不要一次性浇水过多，以防种子被水冲走。随时打开或关上盖子来调整湿度。发芽后，参照111页进行选取，栽培留下的苗。摘下的植株可以用来做调味料或蔬菜沙拉。

注意！

日本百元店简介

在日本，有许多物美价廉的百元店，几乎可以买到日常生活所需的所有物品。细细探索，常常可以发现园艺和迷你 DIY 好物哦！

Seria

Seria 专注于家居装饰小物、园艺小物、复古手工小零件等。店里的小餐具、铁艺制品等也都可以用于制作可爱的设计，整体风格精致美丽。

DAISO

在 DAISO 可以一次性买到丙烯颜料和木工用的水性颜料等。砂浆、木工用制品也是种类繁多，非常推荐在 DAISO 购买此类材料。且文具种类齐全，在这里就可以买到喷雾胶水。

一般的百元店卖的花盆多是铁艺或塑料材质，但是在 DAISO 可以买到各种规格的陶盆。

DAISO 的餐具种类也很多样，是实用性很强的店铺。

Natural Kitchen

Natural Kitchen 的铁艺和自然风篮子非常有特色，且有很多可以用于园艺的商品。餐具、置物架等，可爱却各有特点，有着独特的魅力。Natural Kitchen 最先给百元店注入了设计的元素，对百元店兴起实谓功不可没。但由于 Seria、Can do 近年来也不断增加新的可爱设计，Natural Kitchen 的优势正在渐渐减退。

meets

meets 的商品与 DAISO 相似，手工材料和文具都很多。即便是规模较小的店，也可以买到锤子、钳子之类的工具。同时，meets 的另一个特点是当季商品很多，比如夏季可以买到蚊香和防虫用品，秋天则可以买到万圣节的好物。

Can do

Can do 多家居装饰小物和园艺小物，风格与 Seria 相似。Can do 的特点在于，店内有很多设计感很强的商品搭配展示，拥有自己独特的风格。

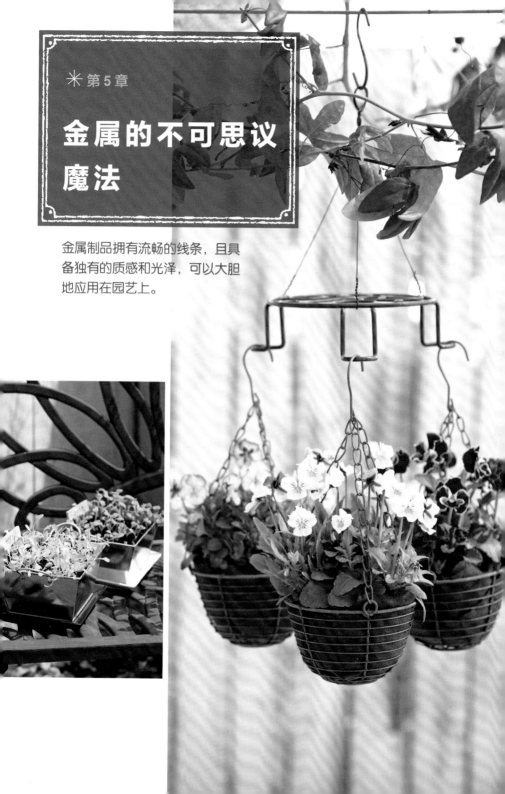

※ 第 5 章

金属的不可思议魔法

金属制品拥有流畅的线条，且具备独有的质感和光泽，可以大胆地应用在园艺上。

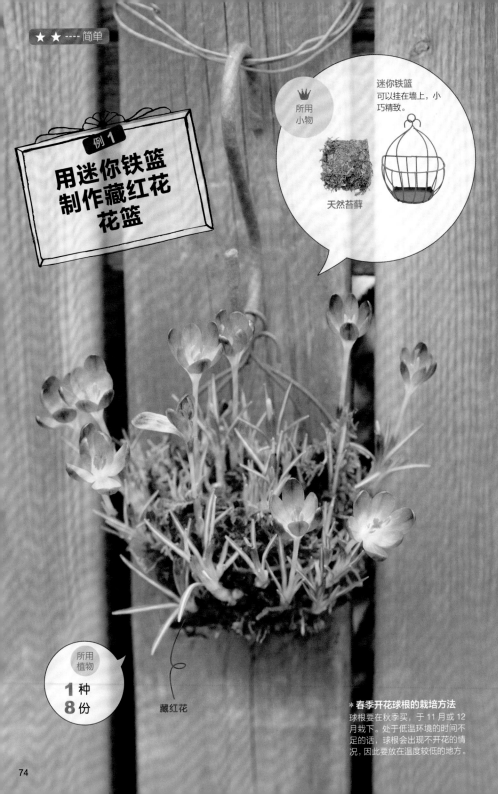

★ ★ ---- 简单

例 1
**用迷你铁篮
制作藏红花
花篮**

所用
小物

迷你铁篮
可以挂在墙上，小
巧精致。

天然苔藓

所用
植物

1 种
8 份

藏红花

*** 春季开花球根的栽培方法**
球根要在秋季买，于 11 月或 12
月栽下。处于低温环境的时间不
足的话，球根会出现不开花的情
况，因此要放在温度较低的地方。

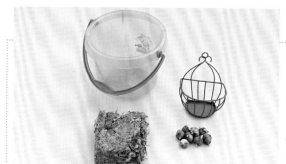

所用
材料

迷你铁篮
（8 厘米 ×6 厘米 × 高 10 厘米）:1 个
藏红花球根 : 8 个
天然苔藓、水、小水桶

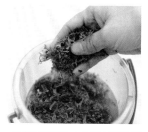

1 将苔藓放入小水桶中浸泡 15 分钟左右，让苔藓充分吸收水分。之后用手轻轻挤掉多余的水分。

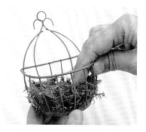

2 把浸过水的苔藓放入迷你铁篮，高度约为铁篮的 1/2。

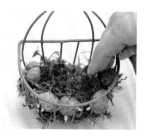

3 将藏红花沿放好苔藓的铁篮边缘摆放，注意要将突出的芽向外侧放置，且要从铁篮的间隔处伸出来。

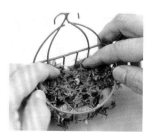

4 用苔藓将球根盖住，记得用手指将苔藓压实，不要让球根之间留有空隙。

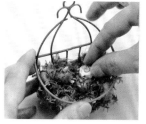

5 在盖好的苔藓上再放置 3 个球根，这次要将芽的部分冲上放置，之后同样用苔藓盖好。

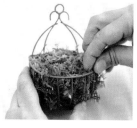

6 用苔藓填满整个迷你铁篮，适度压实，并调整边缘以及顶部的苔藓，营造自然的感觉。

注意！

放置位置与后期养护

将木盒放在阳面的窗边或阳台，不要放在会直接淋雨的地方。苔藓发干时，要充分补水。但注意不要让苔藓一直处于过于湿润的状态，以免伤害球根。施肥频率为每个月一次。

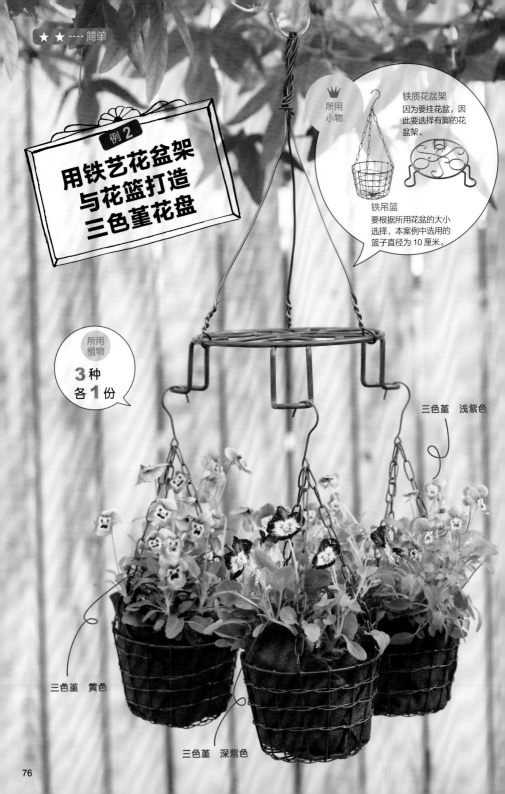

例 2

用铁艺花盆架
与花篮打造
三色堇花盘

所用
小物

铁质花盆架
因为要挂花盆，因此要选择有脚的花盆架。

铁吊篮
要根据所用花盆的大小选择，本案例中选用的篮子直径为 10 厘米。

所用
植物

3 种
各 **1** 份

三色堇　浅紫色

三色堇　黄色

三色堇　深紫色

76

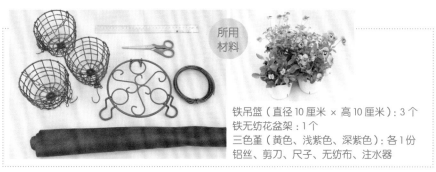

铁吊篮（直径 10 厘米 × 高 10 厘米）：3 个
铁无纺花盆架：1 个
三色堇（黄色、浅紫色、深紫色）：各 1 份
铝丝、剪刀、尺子、无纺布、注水器

1 剪下 3 枚 20 厘米 ×20 厘米的无纺布，并在上下两条边剪出 5 厘米左右长的切口。

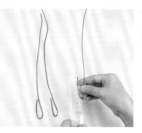

2 取 3 根 30 厘米长的铝丝，并将下端弯出 5 厘米左右。

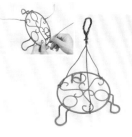

3 将铝丝固定在花盆架的三点上，并将三根铁丝拧在一起，最后做一个用来吊挂的圈。

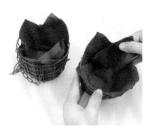

4 将剪好的无纺布折好，放入铁吊篮，做成杯状。三个皆如此。

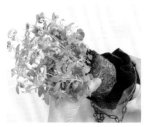

5 将花苗取出，分别放入垫好无纺布的铁吊篮中。

6 给花苗浇充足的水分，并等水分完全渗入土中后，将吊篮吊在花盆架的三个脚上。

注意！

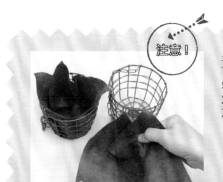

无纺布篮的制作方法

将切口处如图折叠，并用订书器进行固定，这样更容易操作。另一侧也以同样方法制作，即可制成无纺布篮。

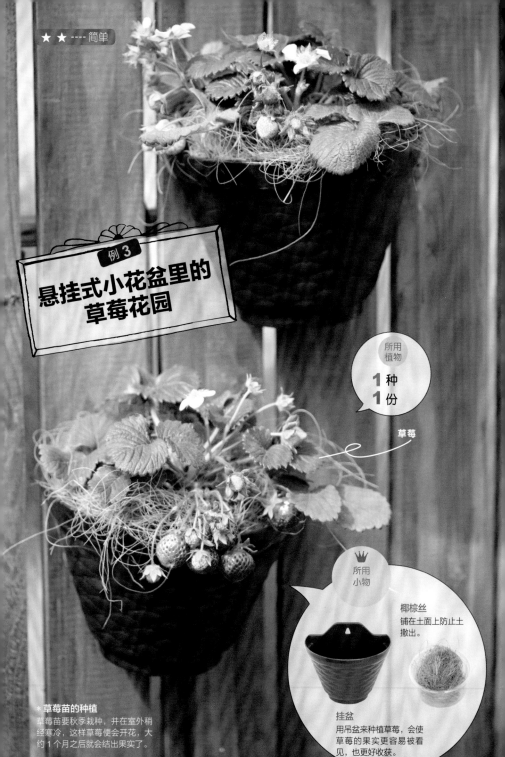

例 3

悬挂式小花盆里的
草莓花园

所用
植物

1 种
1 份

草莓

所用
小物

椰棕丝
铺在土面上防止土
撒出。

挂盆
用吊盆来种植草莓，会使
草莓的果实更容易被看
见，也更好收获。

＊草莓苗的种植
草莓苗要秋季栽种，并在室外稍
经寒冷，这样草莓便会开花，大
约1个月之后就会结出果实了。

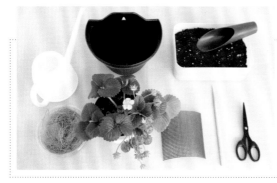

所用
材料

挂盆
（20厘米×14厘米×高13.5厘米）：
1个
草莓苗：1份
椰棕丝、用土、盛土器、注水器、
盆底网、筷子、剪刀

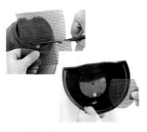

1 按挂盆的大小剪下三枚盆底
网，垫在盆底。

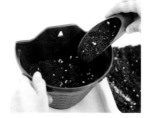

2 向挂盆内放入 1/2 的土。

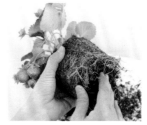

3 将草莓苗取出，剥落干枯的
根系和原盆土。

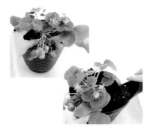

4 将整理好根部的草莓苗放置
在挂盆中央，从挂盆喷壁向
盆中倒入土。

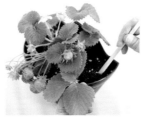

5 用筷子将盆内的土压实，不要
留有空隙。

6 在土面上垫好椰棕丝。

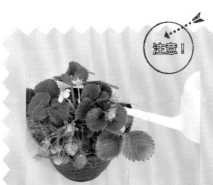

注意！

浇水与后期养护

应置于光照好的窗边、阳台或房檐下。
土的表面发干时，用注水器从椰棕丝下
向盆土中浇水，注意不要浇到花和果实。

79

例 4
用迷你铁桶
打造可爱小礼物

小雏菊

所用
小物

所用
植物

1种
1份

蕾丝带
选择与小铁桶搭配的
颜色。

带手柄的小铁桶
小铁桶大小要能够放入花
盆，本案例选用的是 10 厘
米口径的小铁桶。

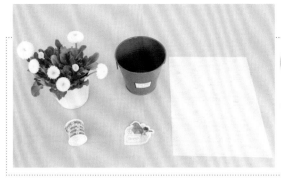

所用
材料

带手柄的小铁桶
（口径 10 厘米 × 高 10 厘米）：1个
蕾丝带（宽 1.3 厘米 × 高 1 米）：1份
草花苗
　小雏菊：1份
留言卡、包装纸（A4 大小）

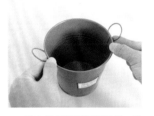

1 将小铁桶把手轻轻抬起，将两边角度调节到一样。

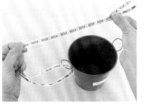

2 将蕾丝布穿过一端的把手，如图对折对齐，使有图案的一面向外。

3 将对折好的蕾丝带穿过另一个把手，并打一个结。

4 将包装纸如图斜对折。

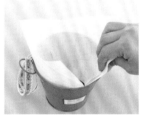

5 将对折好的包装纸放入小铁桶，并调整好位置。

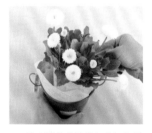

6 将小雏菊花苗放入放好包装纸的小铁桶里，最后将写好信息或花名的留言卡贴好。

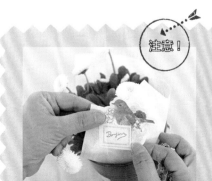

注意！

礼物包装小贴士

买些可爱的留言卡和小贴纸。在留言卡写上几句祝福的话还有花名，会让收到礼物的人心里暖暖的。

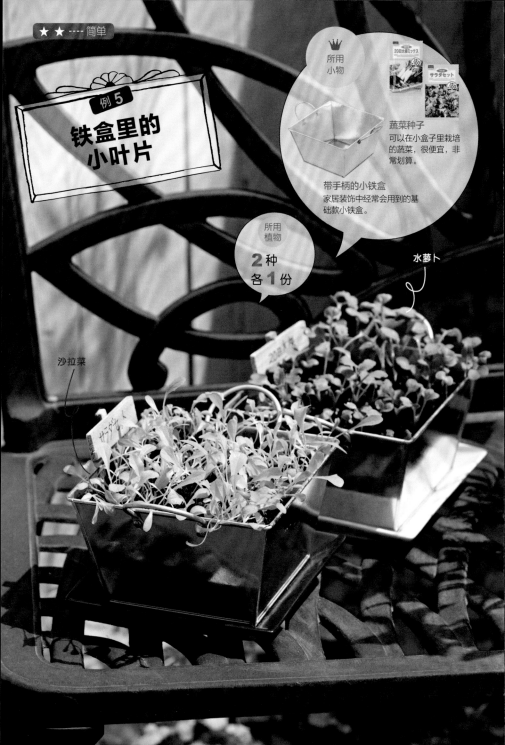

例 5

铁盒里的
小叶片

所用
小物

蔬菜种子
可以在小盒子里栽培
的蔬菜,很便宜,非
常划算。

带手柄的小铁盒
家居装饰中经常会用到的基
础款小铁盒。

所用
植物

2 种
各 **1** 份

水萝卜

沙拉菜

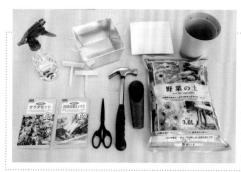

所用
材料

带手柄的小铁盒
（15 厘米 ×15 厘米 × 高 7.5 厘米）：1 个
方形铁盘
（15.3 厘米 ×15.3 厘米 × 高 2.2 厘米）：1 个
蔬菜种子：2 种
剪刀、钉子、锤子、盛土器、厚纸、用土、木
标牌 2 个、喷壶

1 将小铁盒倒扣在塑料盆上，用钉子在上面打出五个洞。

2 向小铁盒中放入 80% 的土。

3 将厚纸对折，如图将蔬菜种子撒在土面上，注意要分散开撒。

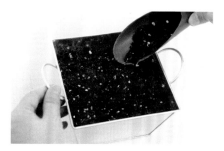

4 在撒好种子的土面上铺上 3 毫米到 5 毫米的土，注意土不要太厚，以便种子发芽。

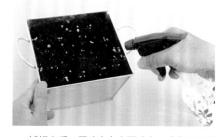

5 铺好土后，用喷壶向土面喷水，注意不要喷水过多。最后在木标牌上写上蔬菜的名字，插在土里。

注意！

放置位置与后期养护

置于室外、阳面的房檐下或阳台上都可以，但要防止被雨淋到。一周左右就会发芽，每天用喷壶喷水一次。小芽的两片叶子长好之后，除去多余的侧芽。（参照111页）

例 6

用铁桶制作超萌花盆外衣

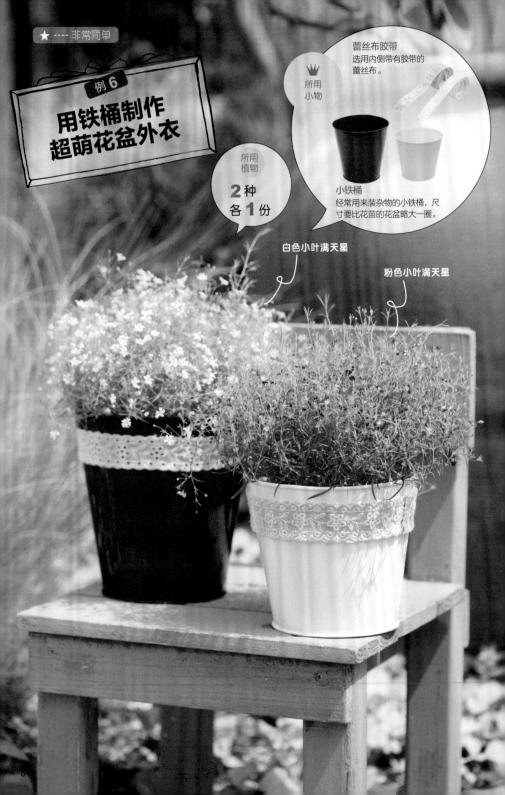

蕾丝布胶带
选用内侧带有胶带的蕾丝布。

👑
所用
小物

小铁桶
经常用来装杂物的小铁桶,尺寸要比花苗的花盆略大一圈。

所用
植物

2种
各**1**份

白色小叶满天星

粉色小叶满天星

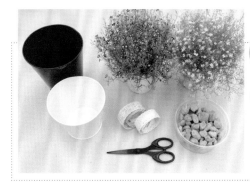

所用
材料

小铁桶
（红色：口径 13.5 厘米 × 高 14 厘米
白色：口径 12.5 厘米 × 高 10.5 厘米）：各 1 个
蕾丝布胶带：2 种
小叶满天星（粉色、白色）：各 1 份
盆底石、剪刀

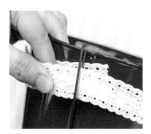

1 将蕾丝布胶带在铁桶口围一圈，重叠 1 厘米左右后剪短。

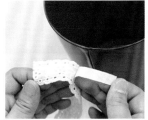

2 将蕾丝布胶带贴在铁桶上，注意要小心地对齐贴。

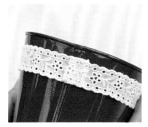

3 最后将蕾丝布袋的末端按好。

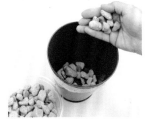

4 在贴好蕾丝布胶带的铁桶里放入盆底石，配合小叶满天星的高度，调整盆底石的高度。

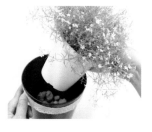

5 将小叶满天星连盆一起放入小铁桶中即完成。

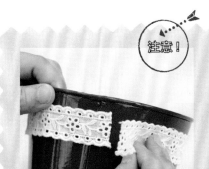

注意！

蕾丝边布胶带的粘贴方法

想要让蕾丝布胶带好看，一定要注意将胶带的末端对齐贴好，且重叠的部分要用力压实。

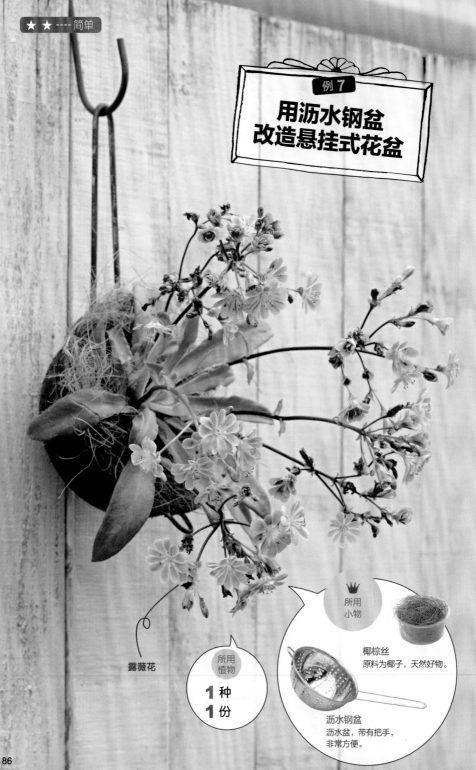

例 7

用沥水钢盆
改造悬挂式花盆

露薇花

所用
植物

1种
1份

所用
小物

椰棕丝
原料为椰子，天然好物。

沥水钢盆
沥水盆，带有把手，
非常方便。

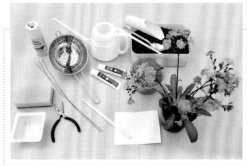

所用
材料

沥水钢盆
（口径 13.5 厘米 × 全长 27 厘米）：1 个
露薇花苗：1 份
椰棕丝、喷雾胶水、硬纸壳、塑料盒、海
绵、丙烯颜料（咖啡色、黑色）、用土、
铝丝、勺子、筷子、油漆

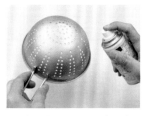

1 在沥水钢盆的外面喷上喷雾胶水，注意不要有遗漏的地方。内侧也要喷 4 厘米左右。之后等待 15 分钟左右，让胶水风干。

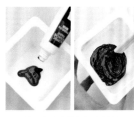

2 将丙烯颜料挤在塑料盒里，咖啡色、黑色配比为 5：1，并用筷子搅匀。

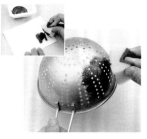

3 用海绵蘸取适量颜料，并在硬纸壳上调好颜色后，涂在沥水钢盆上。

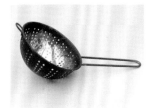

4 外侧涂过之后，内侧也要涂，之后等待颜料风干。

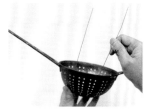

5 剪去一段长度为 40 厘米的铝丝，如图穿过沥水钢盆。

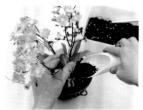

6 取出花苗放入沥水钢盆，再放入用土，用筷子压实，不要留有空隙。

7 将椰棕丝盖在土面，并用铝丝在表面固定，最后如图穿过沥水钢盆的孔，拧好固定。

后期养护

按这种方法种植的植物，应选用多肉植物等耐旱植物。因为吊挂起来水会很快干掉，所以要注意土的湿度，适时补水。

注意！

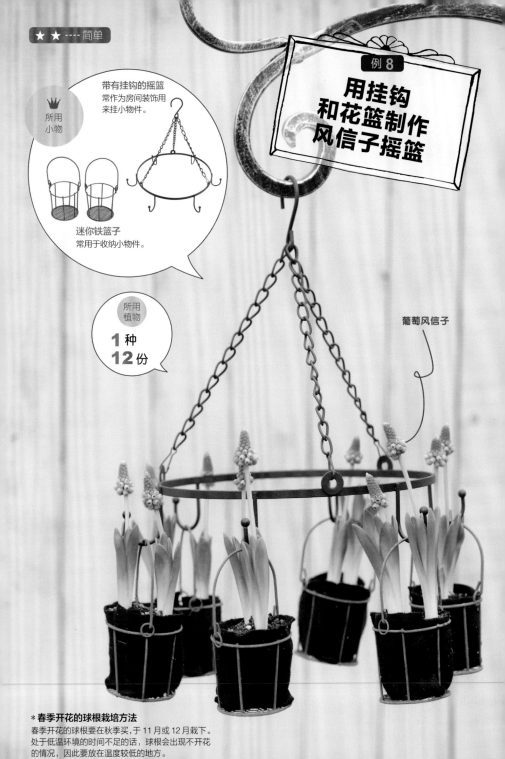

★ ★ ---- 简单

所用
小物

带有挂钩的摇篮
常作为房间装饰用
来挂小物件。

迷你铁篮子
常用于收纳小物件。

例 8

用挂钩
和花篮制作
风信子摇篮

所用
植物

1 种
12 份

葡萄风信子

* 春季开花的球根栽培方法
春季开花的球根要在秋季买,于11月或12月栽下。
处于低温环境的时间不足的话,球根会出现不开花
的情况,因此要放在温度较低的地方。

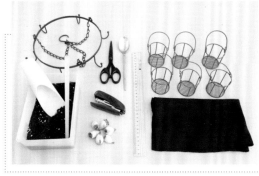

带有挂钩的马戏团风摇篮
（口径 20 厘米 × 高 26 厘米）：1 个
迷你铁篮
（口径 5 厘米 × 高 5 厘米）：6 个
葡萄风信子球根：12 份
尺子、剪刀、订书器、勺子、筷子、
用土、盛土器、无纺布（黑色或咖啡色）、注水器

1 用剪刀剪取 14 厘米 × 10 厘米的无纺布。

2 在无纺布的两个长边的中间位置，各剪一个 2.5 厘米的豁口，6 片无纺布都是如此。

3 将剪好的无纺布折好放入迷你铁篮内。

4 调整无纺布的位置，并用订书器订好，固定住。

5 在订好的无纺布篮子中放入用土并压实，高度为 1/2 左右。

6 一个小篮子里放两枚球根，注意尖端的部分朝上放置。

7 在放好的球根上铺土，直到完全盖住球根。

8 最后用筷子将球根之间的用土压实，不要留有空隙。

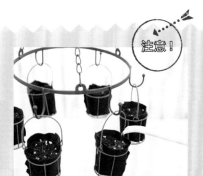

注意！

放置位置与后期养护

置于室外、阳面的房檐下或阳台上都可以，但要防止被雨淋到。一周左右球根便会生根，要注意土的湿度，及时补水，并适时施以肥料。

挑选植物的小技巧

　　除了园艺用的小盆之外，还有很多其他可以用于栽种植物的小容器，可以根据所选的容器大小，进行植物的选择。

　　我们可以先从一些好养的植物开始，比如观叶植物、多肉植物以及空气凤梨，都不需要太多的照顾，而且植株都较强壮，容易生长，是入门的不错选择。观叶植物大多可完全室内种植，因此可用于家居装饰，为生活添加些许色彩。多肉植物不需要太多的土，浇水的频率也不用太高，用日常小容器就可以简单地栽培。

日本百元店植物推荐

　　日本百元店的植物多种多样，观叶植物、多肉植物、空气凤梨等都可以在百元店买到。但是并不是每一个百元店都买得到，大型百元店的植物比较多。

　　百元店的植物都是在室内养殖的，光照较少，所以应在进货后尽快购买。需要注意，百元店毕竟不是专业花店，不会频繁地进货。

　　多肉植物和空气凤梨很难在家庭超市或园艺店买到，即便有卖的，通常价格也很贵，因此在百元店非常划算。而且最近越来越多的大份多肉植物、观叶植物也开始出现在百元店里了。

观叶植物

多肉植物　　空气凤梨

蔬菜种子

家庭超市和园艺店植物推荐

　　赏花植物、蔬菜苗、木本植物苗都可以在家庭超市或者园艺店买到，非常推荐。不同植株的花期也不同，三色堇花期是秋季到春季，矮牵牛的花期是春季到秋季。且店里花色丰富，一定可以找到你喜欢的颜色。及时剪下残花，并适时补充肥料，更是可以让植株花期延长，鲜花不断。

三色堇

矮牵牛

蔬菜苗

树木

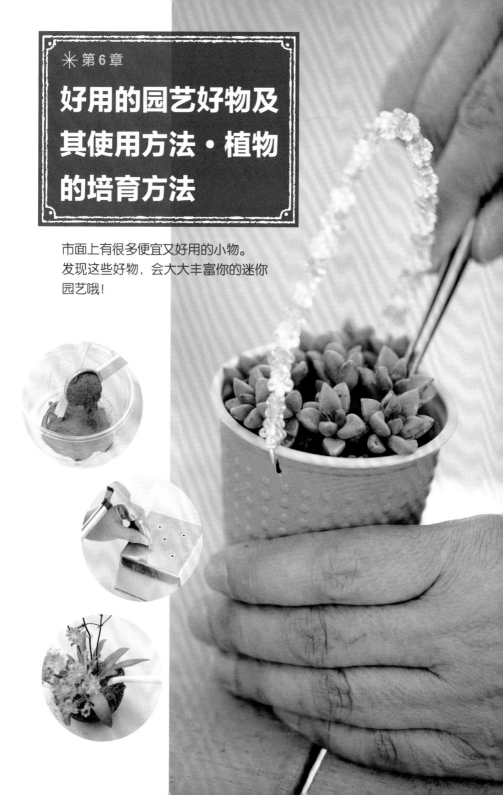

※ 第6章

好用的园艺好物及其使用方法·植物的培育方法

市面上有很多便宜又好用的小物。
发现这些好物，会大大丰富你的迷你
园艺哦！

推荐使用的
园艺用品 1

市面上有很多简单又有设计感的花盆，
非常推荐购买使用。

基础款陶盆
盆底带有排水孔，造型简约，
与各种植物搭配都很好看。

挂盆
白色或深褐色的挂盆，物美价廉。

容器·花盆罩

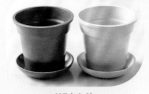

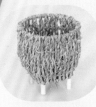

草编筐
用藤蔓或者其他天然素材
编织而成，散发着古朴的
自然风。

塑料盆
可选用较厚的塑料盆，
且推荐成对使用。

硬纸标签
有许多款式，
可以多多探索哦!

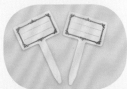

标语·标牌

迷你小黑板
迷你小黑板，可以用白色马克笔
在上面写字。

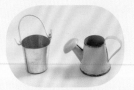

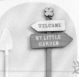

迷你园艺用品
放在盆栽里，会起到意想
不到的点缀作用哦!

迷你指路牌
插在盆栽小景里，
瞬间营造可爱田园风。

推荐使用的
园艺用品 2

用土和
其他材料

盆底石

在普通园艺店买的话，价格要贵出几倍，一定要在百元店买哦。

陶粒

用于室内栽培，非常适合水培的硬质土。

用土

有专为草花准备的含肥土，也有为多肉植物准备的专用土。

水晶泥

吸水后可用于养殖植物。

彩色沸石

可以起到净化水质与改良土壤的作用，在园艺店买的话会比较贵，推荐在网上购买。

装饰用树皮

由椰子壳或者其他果实碎片制成。

家居装饰用小石头

如果需求量较大，可以买大份的，比较划算。

椰棕丝

园艺店会有大份椰棕丝，价格也稍微贵一些，但也相对比较实惠。

天然苔藓

天然苔藓有许多不同的各类，可以随意挑选。

93

推荐使用的
园艺用品 3

这里是要推荐给在阳台和花园里种花的读者们的好物，
都是简单好用的园艺好物。

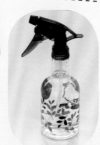

瓶状注水器

便于直接向植株根部
浇水，非常实用。

浇水用品

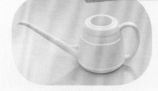

长嘴浇水壶

比敞口浇水壶要好用，如果
只有几盆花的话，一个长嘴
浇水壶就够了。

喷雾

适用于观叶植物以及水培
植物，在播种之后给种子
喷水也是非常便利的。

种植用具

筷子

在种植花草时意外地好用哦！
可以购买成袋的方便筷子，经
济实惠。

盆底网

有可以根据所需尺寸自己剪裁的，
也有已经剪裁好的。

盛土器

有多种规格可供选择。

园艺专用剪刀

在文具店也可以买到，
做园艺时非常好用。

镊子

多用于栽种多肉植物。

勺子

在往小容器里种植
植物时，可以用来
盛土。

可以利用于
园艺的其他便宜好物 1

百元店的家居装饰角有很多可以用于手作的好物哦！

木盒子
超有感觉的木盒子，
物美价廉。

家居饰品类

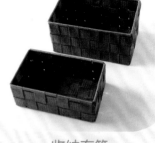

收纳布篮
用来收纳零散小物的金属
骨架布篮子。

麻布布篮
以原始风的麻布为原料，
常用于收纳小物件
推荐选用圆形的布篮。

玻璃花瓶
玻璃制花瓶或者杯子，都
很适合种植绿植哦！

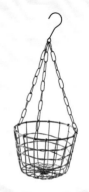

马口铁收纳桶
除了我们日常用来装垃圾和文具，
还可以用作花盆外套哦！

金属吊篮
通常用作吊挂收纳篮，也可
用作栽培绿植的容器。

可以利用于
园艺的其他便宜好物 2

商店里有很多迷你又可爱的餐具、杯子，与绿植堪称完美搭配。

餐具类

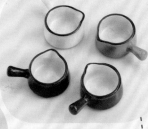

迷你奶锅
形状可爱，色彩鲜艳可爱，珐琅风的小奶锅。

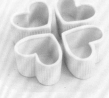

心形迷你瓷盆
如此可爱的迷你瓷盆，非常适合栽培小体的绿植。

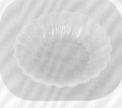

贝壳风汤碗
仿名流的设计，且由树脂材质制成，非常耐用。

马克杯
这么好的杯子还很便宜哦！满满的高级感。

彩色塑料杯
颜色绚丽的塑料杯，任性地把颜色都买全吧。

厨房用品

沥水钢盆
白钢制成的沥水用具，因为有把手，装饰时非常方便哦！

DIY 手工的
便宜好物 1

涂料·砂浆·胶水

丙烯颜料
超好用，只要简单地涂在容器上就会增添一份设计感，同时还会获得防水效果哦！

水性清漆
如果只是稍微使用一下的话，一小瓶就足够了，可以说超值哦！

喷雾胶
做小手工时，小型的喷雾胶就可以了。

砂浆（防水混凝土）
这样一袋混凝土正好是做手工的量，价格也不贵，绝对不亏哦！

黏着剂
金属用黏着剂：木用黏着剂等都很容易买到。

纸艺胶水套装
纸艺胶水在专业手工店要卖到 3 倍以上的价格，建议在网上购买。

蝴蝶结带·无纺布

标记胶带
可以在涂色时用来盖住底部，也可以用来制作各种图案，用法多种多样哦！

彩色纸巾
彩色纸巾种类繁多，可以根据喜好自由选择。

无纺布
只要很少的钱，就可以买到喜欢的颜色，可以说超值哦！

蝴蝶结胶带
背面带有双面胶的蝴蝶结胶带，既有设计简约的，也有带蕾丝的设计。

DIY 手工的
便宜好物 2

无论是特殊的小部件还是必要的大工具，都很容易买到，应有尽有。

DIY用具和金属部件

海绵
只需要平时洗碗用的就可以了，可以用来涂颜料和砂浆。

金属把手
复古造型的金属把手，很有年代感。

平头刷
尼龙制的平头刷，非常适合用来 DIY，也可以用作绘画工具。

S 形挂钩
用来挂篮子和盒子等非常方便的小工具。

小水桶
可以用作浸泡天然水苔或水晶泥的容器，也可以用作洗刷用具的容器。

铝丝
可以弯折的铝丝，便宜又好用。

梅花刀
如果是塑料制成的话，可能会不耐用，但价格便宜。

手工剪刀

钳子
用来弯折或折断金属丝等，非常方便。

锥子
DIY 用的锥子，便宜好用。

锤子
小型的锤子在 DIY 时是非常好用的，可以用来敲击比较小的部位。

DIY 手工

基本操作要点

我们在这本书中介绍了很多只要稍微做一点小改变，就能使整个物品风格都完全不同的 DIY。作为本书中登场率最高的 3 种手工方法，"粘贴""涂色""弯折"是非常万用的手工技巧。比较好地掌握了这些技巧之后，就可以更快、更好地做手工了。

❶ 粘贴

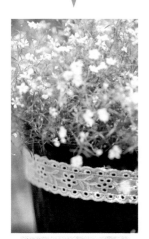

在日常的物件上粘贴一些小物件，有时会起到非常好的装饰作用。但无论是用胶水还是用胶带，想要粘好都需要下一点功夫。让我们来看看如何能粘得更好吧！

❷ 涂色

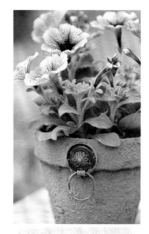

在花盆等的表面涂上颜料或砂浆，既可以改变颜色，还可以改变质感，可以使风格来一个大转变，在这一部分，我们将一起来看一下利于涂色的工具和技巧。

❸ 弯折

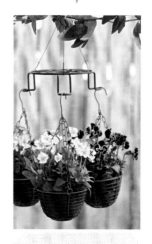

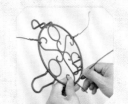

金属丝等金属制品可以通过弯折来改变形状和用途，让我们一起通过弯折金属制品，赋予它们新的生命吧！

在花盆上粘贴
金属用具

➡ P51

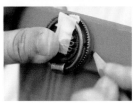

1 用标记胶带将把手暂时固定在花盆上，用铅笔描出外缘形状。

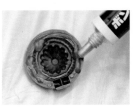

2 取下把手，在把手的背面涂上适量的黏着剂。

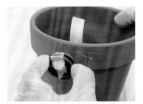

3 如图，事先在步骤 1 画出的标记内侧粘好胶带，然后将把手按在画好的标记上粘牢。

4 将事先粘好的胶带向下弯折，再在把手表面横向粘贴一条胶带，等到黏着剂完全风干后，取下胶带即可。

粘贴
蕾丝胶带

➡ P85

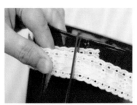

1 将小铁桶表面擦拭干净，在想要粘贴蕾丝胶带处，用蕾丝胶带绕小铁桶缠绕一周，并剪取多出 1 厘米左右的长度。

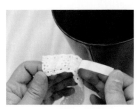

2 剥开一定长度的蕾丝胶带背面的胶纸，推荐长度为整体长度的 1/3 左右。

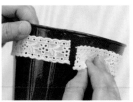

3 小心地将蕾丝胶带沿着小铁桶的上边缘粘贴一周，粘贴时注意要保持胶带的高度一致。

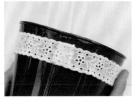

4 最后将蕾丝胶带的末端对接好，再将蕾丝胶带整体按压平整。

用纸艺专用
胶粘贴彩色
纸巾

➡ P45 · 46

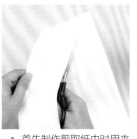

1 首先制作剪取纸巾时用来做模版的卡纸。

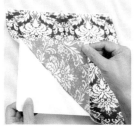

2 彩色纸巾分为3层，取下印有花纹的一层。

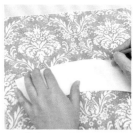

3 将步骤1做好的卡纸放在彩色纸巾的背面，用铅笔在纸巾上描画出卡纸的形状。

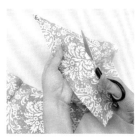

4 沿着铅笔的痕迹，剪下纸巾。

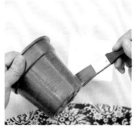

5 将纸艺专用胶挤在塑料盒里，在花盆表面涂上薄薄一层。

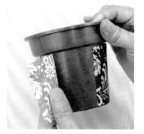

6 将剪好的纸巾小心地粘在涂好胶的花盆外壁上。

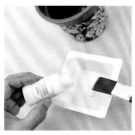

7 等步骤6中的纸巾和胶风干的过程中，再取适量纸艺专用胶在塑料盒中。

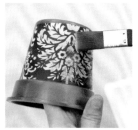

8 纸巾完全风干后，再在表面涂一层纸艺专用胶，置于通风处等待风干，彩色纸巾花盆就完成了。

用丙烯颜料
涂色

➡ P39

用丙烯颜料涂出粗狂风 ➡ P41

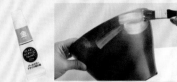

如果是表面质感较光滑的容器，粗狂地涂色会比均匀地涂色更有设计感。

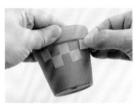

1 如图，按照设计的图案，剪取标记胶带，并粘贴在花盆表面。

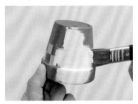

2 在贴好标记胶带的花盆表面，均匀地涂上丙烯颜料。

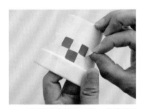

3 丙烯颜料风干后，轻轻取下标记胶带，注意不要将丙烯颜料一同带下。丙烯颜料风干之后不仅有设计感，还能起到一定的防水作用哦！

在金属表面涂
丙烯颜料

➡ P87

1 在金属表面涂丙烯颜料时，事先在金属表面涂上喷雾胶水的话，更容易使颜料留存。

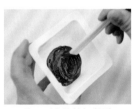

2 找不到心仪的颜色时，可以自己混合颜料，制作喜欢的颜色。本次手作中茶色、黑色配比为 5∶1，将颜料放入塑料盒并搅拌均匀。

3 用海绵蘸取适量颜料，之后在硬纸卡上轻轻涂抹几次，调整出想要的颜色。

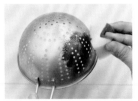

4 将颜料涂抹在涂好喷雾胶水的沥水钢盆上，涂色时可以根据喜好选择粗狂涂抹风格。

5 钢盆内侧 4 厘米左右也要涂抹颜料，涂好之后等待颜料风干即可。

涂抹水性清漆颜料

➡ **P71**

水性清漆颜料涂抹方便，风干后也可以增强耐水性。涂抹时，将清漆颜料倒入塑料盒，蘸取涂抹即可。

多层涂抹丙烯颜料

➡ **P55**

1 首先来制作蓝灰色颜料。取适量丙烯颜料（蓝色、白色、黑配比为3：2：1）放入塑料盒中，用筷子搅匀。

2 用筷子取适量颜料涂在海绵上。

3 在硬纸卡上调整海绵上颜料的量。

4 将颜料涂抹在事先清洁好的花盆上。推荐按照之前讲的粗狂风进行涂抹。

5 取与剩余颜料相同量的白色颜料置入塑料盒中。

6 搅拌颜料，但是不要搅拌得过于均匀，以便在涂抹时凸显出层次感。

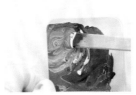

7 当步骤4中的花盆风干后，蘸取步骤6调制的颜料，如图，在少许部位涂抹即可。

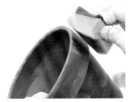

8 花盆的内侧4厘米也要涂抹颜料，涂好之后等待风干即可。

涂抹砂浆和丙烯颜料

➡ **P51**

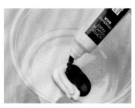

1 首先在塑料盒中制作给砂浆染色的颜料。白色、茶色、黑色配比为 5：5：0.5。

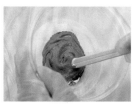

2 用筷子将颜料搅拌均匀，调出亮巧克力色。

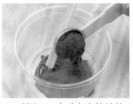

3 放入 15 毫升左右的砂浆。

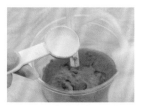

4 取 15 毫升左右的水加入塑料盒中。

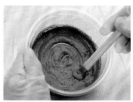

5 将砂浆、水和颜料搅拌均匀，注意不要留有大块的砂浆块。

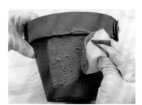

6 用在水中浸泡过的海绵蘸取调好色的砂浆颜料涂抹在花盆上，涂抹时，可以留有适量的砂浆小块，这样看起来更有质感。

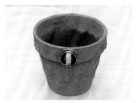

7 用筷子清除粘在把手上砂浆，花盆内侧也要涂 4 厘米左右深，之后置于通风处，一天左右即可风干。

8 在塑料盒中调制白灰色颜料，白色、黑色配比为 3：1，用筷子搅拌均匀。

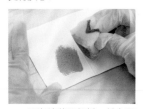

9 用海绵蘸取颜料，并在硬纸卡上调整颜料的量。

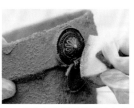

10 将白灰色颜料轻轻沾在金属把手上，营造古董风。

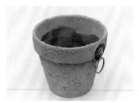

11 等花盆完全风干后，就可以栽种绿植了。

弯折把手 ➡ P81

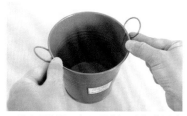

一些金属制品，如果用钳子弯折的话会剐蹭掉颜色，因此可以用手直接进行弯折。

弯折挂钩 ➡ P65

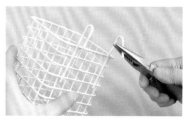

一些金属收纳篮的挂钩过于狭窄，不方便应用到其他 DIY 中，因此可以用钳子轻轻调整角度。

弯折细铁丝并固定 ➡ P87

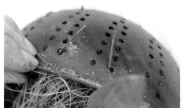

1 因为沥水钢盆要挂起来，为了不让其中的植物掉落，要使用铁丝固定土面。先将铁丝穿过对应的小孔。

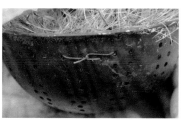

2 穿好后将铁丝末端如图拧紧，固定好。注意，为了安全，要将铁丝末端按压在沥水钢盆上，并剪去多余的铁丝。

弯折铁丝制作挂钩 ➡ P77

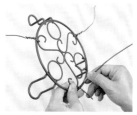

1 如图，将花盆架的周长等分成 3 份，并拧紧，固定 3 处铁丝。

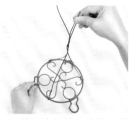

2 将固定好的 3 根铁丝拧成一股。

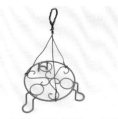

3 如图，用铁丝制作一个用来吊挂的圆环并固定在拧好的一股铁丝上，将凸出的铁丝全部整理按压好就完成了。

浇水的基本方法

给绿植浇水时，绿植是会感受到来自主人的爱的，下面就介绍一些关于浇水的基本知识。

盆底有排水孔的情况

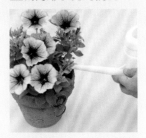

当土面发干时，一次性浇水到水从盆底流出，注意要见干见湿，不能让盆土一直湿润。浇水时注意不要把水溅到花瓣上，要从植株根部浇灌。

小铁桶等没有排水孔的容器

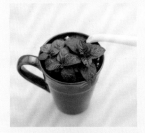

如果容器中的水一直排不出去，会伤及植物根系，首先要在容器底部放入可以净化水质的沸石，且浇水的量不可过大。

篮子、筐

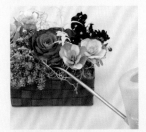

这种情况，水可以从侧面和表面蒸发，因此要经常检查土面是否已经发干，并及时浇水。

播种后的浇水管理

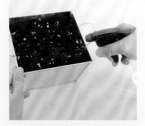

大多数种子都较小，用浇水壶浇水的话容易将种子冲走，因此要将喷壶调整为喷雾模式，轻轻喷水，直到盆土彻底湿润。

天然水苔栽培

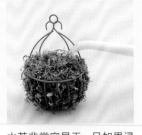

水苔非常容易干，且如果浸泡时间不够，会出现水苔外侧虽然有水，但是内侧仍然无水的情况。因此要保证浸泡时间，使水浸透整个水苔。

水晶泥栽培

水晶泥遇水膨胀，推荐用喷壶喷湿。水分过多时，会滋生水藻或青苔，因此要时不时对水晶泥进行清洗。

塑料盆直接栽培

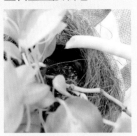

在塑料盆外套上装饰，直接栽培时，浇水要注意确保水浇到了植物根部。

多样化的水培

很多植物，比如球根植物或者蔬菜，只需要水就可以栽培，一起来试试吧！

培育球根绿植①……

在容器内放入少量沸石，水的高度以触碰到植物底部为止准。生根前要放在暗处，生根后移到明亮处。

培育球根绿植②

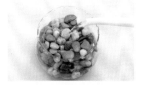

1 在容器内放入家居装饰用小石子，调整石子高度，使放入球根植物时，植物的1/2以上都露在容器外。

2 向容器中注入适量的水，以水面没过石子为准。

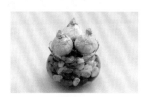

3 将球根植物安置在容器上，生根前要放在暗处，生根后移到明亮处。

栽培带根的蔬菜

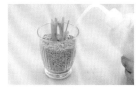

1 在容器内放入彩色沸石。注意植物的根系要全部埋在沸石下。再加入少量的水。

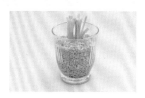

2 放在光照较好的窗边，或阳台上，但注意不要直接淋雨。从侧面看水量减少时，加 30~50 毫升水。

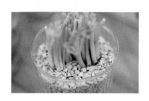

3 蔬菜发芽后，即可摘取使用，可以时不时加一些肥料。

用陶粒栽培

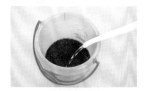

1 将适量陶粒放入桶中，倒入适量水，浸泡陶粒，使陶粒吸水。

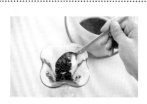

2 取浸泡好的陶粒，放入容器中栽培绿植，推荐使用玻璃容器。

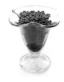

3 当水分减少时，调整陶粒堆形状，慢慢加入30~50 毫升水。

栽种技巧

我们来一起看一下如何更好地用盆底有排水孔的基础款陶盆栽种绿植吧！

准备材料

草花苗、盆、盆底网、用土、盛土器（或勺子）、筷子、注水器

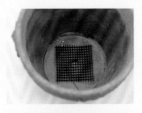

1 用剪刀剪取大小合适的盆底网，再用剪好的盆底网覆盖盆底的排水孔。

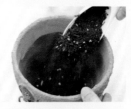

2 用盛土器将土倒入盆内，注意倒土时不要让盆底网发生移动。向花盆内放入 1/3 的土。

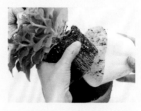

3 将花苗取出，花苗根部发硬时，用手轻轻将外层根系的土剥落，松动根系，注意不要伤到花苗的根系。

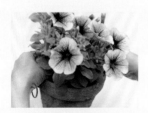

4 将花苗放入盛好土的花盆，并调节底部土量，调节花苗高度。

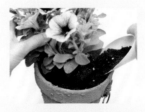

5 花苗摆好后，再将土填满花盆。注意要一边倒土一边用手轻轻按压。

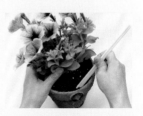

6 最后用筷子将花苗根系与花盆壁之间的土压实。

完成

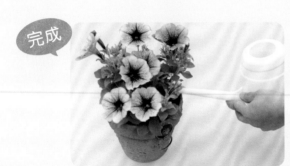

后期养护

栽好花苗后，要浇入充足的水分，直到水从盆底流出为止。栽种后于通风处放置1~2日，之后置于阳面。当用土变干时，充分浇水。

放置位置与施肥

生长环境不同的植物，对肥料种类和
分量的需求也各不相同。

藏红花是向着阳光的方向生长
的开花植物。

放置位置

大多数植物无法很好地在缺
少阳光的地方生长，且会因
光照不足而不开花。但也有
例外，比如多肉植物喜半日
光环境，要避免阳光直射。
另外，大多数叶片上有花纹
的观叶植物在接受阳光直射
后，叶片会被晒伤，因此也
应置于半日光的场所。

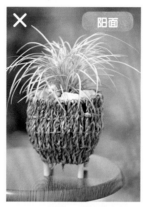

花纹叶片的观叶植物叶片会被晒伤

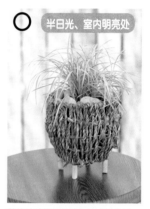

花纹叶片的观叶植物较容易生长

施肥

肥料根据用途的不同，种类
多种多样，有稀释的液体肥、
果蔬肥，甚至薄荷专用肥料
等。适用性最广、可以满足
大多数绿植对肥料最低限需
求的两种肥料，一为固体草
花肥，一为无须稀释的液体
肥。固体肥优点在于可以长
期、稳定地供给植物养分，
而液体肥则可迅速见效。

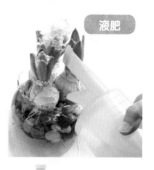

草花肥：长期稳定
供给养分

液体肥：见效快，
方便室内使用

剪花、剪枝
与分株

为了让草花开花时间更长、植株外形更规整美丽，要对其进行适当的修剪，或者进行分株。

剪花

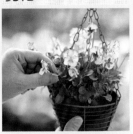

三色堇等花期较长的草花，要在花还没有枯萎时剪取适量花朵。不进行修剪的话，容易导致植株开花数量变少，甚至患病。

剪枝

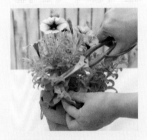

草花剪枝●矮牵牛等枝茎很容易长长的草花，可以定时修剪花枝。剪下花枝会刺激草花生出更多的分支，开出更多的花。

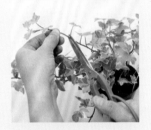

常青藤剪枝●常青藤、绿萝等爬藤类植物长到一定长度后要适当地对其进行修剪。修剪下的枝条，可放入水中进行栽培。

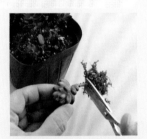

多肉植物砍头苗●当多肉植物长到一定高度时，可从根部稍上一点的地方剪下。这样剪下的部分会再生根，而原来的植株因为受到刺激，也会分生出更多株。

分株

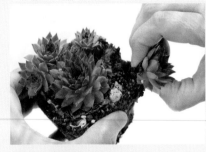

多肉植物分株●多肉植物的根部会生出许多小植株，可以取下小植株单独栽培。

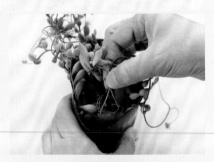

爬藤类多肉植物分株●爬藤类多肉植物多生有地下块状根，分株时需将土中的块根也一同拔出来。

播种与选苗

在小盆中培育小叶蔬菜的过程中,播种和选苗的过程也是有很多诀窍的,掌握了这些小窍门,蔬菜会长得更好哦!

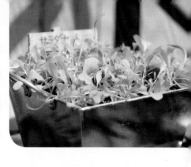

1 在盆底有排水孔的容器中放入 80% 的土。

2 将厚纸对折,把种子倒在上面,再均匀地撒在盆里的土上,注意不要让种子重叠。

3 在撒好的种子上,铺上 3~5 毫米的薄土。如果土过厚,会导致无法发芽。

4 用喷壶将花盆土表面喷湿,并在标签上写好蔬菜的名字。

5 将种好的花盆放在光照好、不会直接淋到雨的地方。土面发干时,用喷水壶进行喷水,10 天左右即可发芽。

6 当蔬菜的幼苗从两片子苗中长出来时,用剪刀剪除多余的小苗,让蔬菜苗的叶片之间不互相接触。

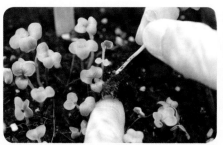

关于选苗

通常选苗时可以采用连根拔除的方式,但在小容器中种植时,蔬菜苗的根很可能缠绕在一起,因此拔除时要用一只手按住地面,另一只手拔除蔬菜苗。

１００円グッズでプチ!ガーデニング
©Shufunotomo Co., Ltd. 2016
Originally published in Japan by Shufunotomo Co., Ltd.
Translation rights arranged with Shufunotomo Co., Ltd.

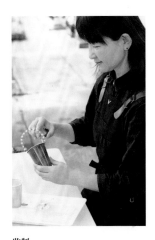

监制

竹田薫 *Kaoru Takeda*

河野自然园（株式会社）御用设计师，当家讲师。凭着对盆栽小景和垂吊植物造景的独到见解，成为日本超人气园艺讲师，创造了无数的经典园艺案例。多次获得园艺奖项，在2014年的国际园艺玫瑰展中，获得垂吊花篮项目优秀奖。

图书在版编目（CIP）数据

萌萌的迷你园艺 / 日本株式会社主妇之友社著；刘馨宇译. — 北京：北京美术摄影出版社，2018.8
ISBN 978-7-5592-0139-3

Ⅰ. ①萌… Ⅱ. ①日… ②刘… Ⅲ. ①手工艺品—制作 Ⅳ. ①J539

中国版本图书馆CIP数据核字（2018）第118798号

北京市版权局著作权合同登记号：01-2017-8901

责任编辑：耿苏萌
责任印制：彭军芳

萌萌的迷你园艺
MENGMENG DE MINI YUANYI

日本株式会社主妇之友社　著

刘馨宇　译

出　版　北京出版集团公司
　　　　北京美术摄影出版社
地　址　北京北三环中路6号
邮　编　100120
网　址　www.bph.com.cn
总发行　北京出版集团公司
发　行　京版北美（北京）文化艺术传媒有限公司
经　销　新华书店
印　刷　鸿博昊天科技有限公司
版印次　2018年8月第1版第1次印刷
开　本　880毫米×1230毫米　1/32
印　张　3.5
字　数　53千字
书　号　ISBN 978-7-5592-0139-3
定　价　39.00元

如有印装质量问题，由本社负责调换
质量监督电话　010-58572393